Un falso mito

Sulla vita e l'opera di Vincent Van Gogh è stato colpevolmente costruito un falso mito che ha finito per offuscare i tratti più essenziali della sua esistenza ovvero la passione dei suoi slanci affettivi, la lucidità delle sue riflessioni intellettive, la delicatezza della sua sensibilità e la profondità delle sue intuizioni.

Avvoltoi falsamente affezionati, storici d'arte anaffettivi, editori reo-confessi, speculatori finanziari mascherati da critici d'arte, psicanalisti ossessivo-compulsivi, hanno elevato i loro musei degli orrori attorno al corpo inerme di Vincent; con un inganno ben architettato hanno dato in pasto un vero Artista ai collezionisti ebeti di opere d'arte, ad ambiziosi direttori di musei, ad organizzatori di tours turistici, ad usurai del tempo libero, a dilettanti patrocinatori di buone azioni.

Ripetendo senza remora la scena di Vincent Van Gogh, futuro pittore, che tenendo la madre per mano guarda la tomba del fratellino Vincent, morto un anno prima, esattamente lo stesso giorno in cui nacque il pittore, gli psicanalisti hanno trovato il modo di auto celebrare la propria professione sostenendo la storia di un'usurpazione d'identità che, secondo loro, segnò per sempre la vita dell'uomo Vincent provocandogli una melanconia congenita e assoluta, fino alla sua morte, qualificata suicidio senza prove e senza alcuna volontà di procurarsene, poichè ritenuta, dalle loro menti superstiziose, la conclusione più naturale per la vita di un artista considerato "disadattato", "eccentrico" e, peggio ancora, "folle".

Su Van Gogh è stato scritto troppo, a volte per sincero interesse culturale, a volte per presunzione letteraria, quasi sempre

sulla spinta dell'incantamento magnetico esercitato dalle sue opere pittoriche e dalle sue lettere.

Tranne Artaud che col suo "Van Gogh il suicidato della società" ha voluto esprimere una difesa solidaristica, un riconoscimento artistico postumo, un omaggio alla genialità e all'umanità libera di Vincent, numerosi biografi del pittore si sono comportati da sanguisughe e hanno tentato di circoscrivere una vita vera e complessa, come tutte le vite, all'interno di un racconto di comodo che procede dalla nascita alla morte rendendo entrambe equivoche, togliendo loro la sostanza densa e originale dell'individualità unica ed irripetibile, facendone un precotto di luoghi comuni in modo da evitare il più possibile il confronto con un'opera rimasta l'espressione definitiva di una vita troppo reale ed inequivocabile. Ed è davvero tragico il fatto che questa falsificazione viene eseguita solamente allo scopo di impressionare i lettori per implementare le vendite degli innumerevoli libri scritti su Vincent.

Non intendo aggiungere una riga a codesta logica deprimente, poiché non intendo parlare del pittore Van Gogh e del suo ruolo all'interno della storia dell'arte. Quello che tenterò di fare sarà semplicemente esprimere le cose che mi sono state suscitate dal sentimento di amicizia che mi lega a Vincent 129 anni dopo la sua morte. Un filo comunicativo, un'energia mentale e affettiva ha stabilito fra me e lui un legame inscindibile, una tensione insopprimibile, un'aspirazione d'intenti, divenuti col tempo necessari ed incredibili.

Pur ammirandone la personalità umana ed artistica, mi rifiuto di parlare di Vincent come farebbe un biografo di mestiere, o di sezionarne l'anima per fini editoriali o d'altro genere. Il mio intento

è quello di dare voce al bisogno appassionato di parlare di un amico morto.

Pur essendo virtuale, il sentimento di amicizia che provo nei confronti di Vincent è, per me, più concreto di quello che ho provato per tante amicizie che mi sono state fisicamente vicine, poiché è stato alimentato da un'affinità di carattere, da idee, da modalità espressive, da sensibilità d'animo, da una condivisione di destino umano, da interrogativi aperti al mistero della vita e della trascendenza senza luogo e senza nomi.

La gran parte delle definizioni di amicizia recitano che "l'amicizia è un sentimento di affetto, di simpatia, di solidarietà, di stima tra due persone, che si traduce in rapporti di dimestichezza e familiarità" (dizionari.corriere.it) ed è caratterizzata da "un reciproco affetto tra due o più persone generato da affinità spirituali e di stima" (dizionari.repubblica.it). La parola amicizia deriva "dal greco Øilia (Filia) espresso in filosofia da Empedocle con il significato di forza cosmica e divinità che tiene in armonia gli elementi e che implica un coinvolgimento attivo". (Dizionario di filosofia Treccani)

Queste tre caratteristiche sono tutt'e tre presenti all'interno della connotazione che intendo dare alla parola amicizia riferendola a Vincent Van Gogh. Pur mancando l'elemento fondamentale della reciprocità, essa contiene un carattere fondante che la rende inattaccabile e che è rappresentato dal fatto che questo legame io lo sento al di fuori del tempo, nonostante l'illusione del tempo storico e nonostante i cambiamenti avvenuti tra l'epoca nella quale egli visse e la mia e, nonostante, i nostri differenti livelli di comprensione.

Nel condividere gli avvenimenti della sua vita, così vera, ricca, contraddittoria, commovente, complicata, sgradevole,

appassionante, come lo sono le vite di tutti in tutte le epoche, ho avuto bisogno di scrivere le pagine che seguono per affetto, per affinità, per comprensione, per solidarietà, per puro bisogno di amore verso un amico carissimo che mi ha fatto commuovere, piangere, sorridere, comprendere; che ha aiutato il mio cuore ad aprirsi completamente alla vita e al suo mistero. Le ho scritte con gioia, per riconoscenza verso un'esistenza e un'interiorità che hanno scavato sentimenti profondi ed unici facendone scaturire verità incontaminate.

Il funerale di Vincent Van Gogh

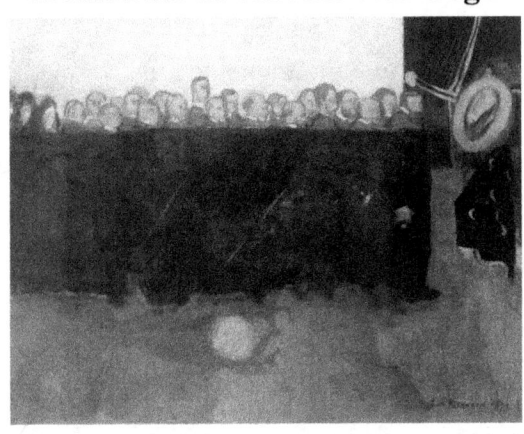

Bernard, Émile (1868-1941):
I funerali di Vincent Van Gogh (1893) - Olio su tela 73 x 93 - Collezione privata

Prima di tutto, occorre premettere una cosa: Vincent Van Gogh non si è suicidato!

Questa verità, purtroppo, resterà sconosciuta e apparterrà al mondo della non storia, delle parole non dette, delle frasi inspiegabili poiché le uniche prove certe per ricostruire l'accaduto sono quelle che mancano. Rimarrà impossibile individuare qualcuno e condannarlo per un atto miserabile e deprecabile.

D'altronde non è stata solamente una pistola ad uccidere Vincent, lo ha ucciso anche una spavalderia vigliacca, una bestialità invidiosa, una convenzione sociale delittuosa, la profonda viscerale incapacità di una intera società di vivere al di là del proprio recinto da zoo a pagamento con ingresso vietato ai bambini e ai malati di Alzheimer, i soli che non aspirano a conservare una memoria vanesia.

Come avrebbe potuto Vincent rinunciare deliberatamente ai suoi colori e alla Natura che glieli offriva? Come avrebbe potuto

dimenticare la luce originaria della quale amava ubriacarsi ogni giorno?

Essa, proveniente direttamente dal sole, dopo avere attraversato i cieli cosmici, si riversa sulle tele di certi pittori, degli unici veri pittori filosofi, ottici visionari incompresi, missionari dell'arcobaleno, amanti della Natura, desiderosi di conoscerne i segreti.

Perché se l'arte è stupore ed è fiamma che brucia i tempi del linguaggio e del pensiero, Vincent con i suoi quadri è stato una scintilla che, diventata luce e fuoco, ha rivelato l'attimo eterno.

Qualsiasi mediazione intellettuale sulla natura della luce, dopo Vincent è diventata una inutile ipocrisia.

"La verità è nella povertà e la povertà è l'arte" gridò. Ma, nessuno poté capirlo poiché egli parlò solamente per distrarre se stesso e scrisse e pitturò per tendere fili di memoria attorno a sé, per tracciare segni che lo aiutassero a ricercare "la luce in ogni cosa".

Ripetiamolo ancora per i duri di orecchi: Vincent Van Gogh non si è suicidato!

Non ci fu mai una pistola che sparò a bruciapelo, né un assassino da processare. Ci fu, solamente, un corpo ferito, un vestito macchiato di sangue, un uomo stanco di vivere per gli altri, che non volle *mai* essere di peso e che non volle *più* essere di peso agli altri. Ci fu un corpo che lentamente si trascinò sino alla pensione dei Ravoux, ad Auvers-sur-Oise; salì le scale, trattenne il dolore, si sdraiò sul letto e fumando la pipa attese, nascondendo la verità sull'ordinario scorrere delle abitudini, dei pregiudizi, delle tristi sicurezze, sulla paura della diversità e sulla stupidità umana.

Inoltre, c'è un'altra cosa che va necessariamente ricordata: Vincent Van Gogh non fu pazzo!

La pazzia toglie la percezione del sé, blocca l'ordine del movimento mentale imprigionandolo per sempre, priva la mente del flusso energetico che alimenta l'intera vita del cosmo.

Vincent fu energia incomprimibile, caos puro e perciò ordine cosmico assoluto. Trasferì sulle tele una massa di colori illuminanti per farci comprendere cosa sono veramente un cipresso, gli iris, un mandorlo fiorito, un campo di grano, le radici di un albero; per non parlare delle persone delle quali riuscì a colorare il carattere personale, i desideri, le aspirazioni, spingendosi al di là di quel che loro stessi sapevano di essere.

Prima di arrivare ad Auvers, Vincent fu molto malato. Si era fatto ricoverare volontariamente all'ospedale psichiatrico di Saint-Remy-de-Provence, tra i pazzi senza essere pazzo, per potere lavorare tranquillamente e vi rimase quasi un anno, producendo alcune delle sue tele più significative poiché, dopo le crisi della malattia, il suo bisogno di pittura emergeva prepotentemente.

Dipingere per lui volle dire interrogare, sondare, sradicare il mistero della Natura, raccoglierne la luce al di là delle apparenze.

Ad Auvers, Vincent si rasserenò, mangiò regolarmente, riposò meglio, dipinse molto, tenne buoni rapporti con la gente del paese, dialogò con altri giovani pittori; la famiglia Ravoux, i suoi albergatori, lo stimava; stabilì buoni rapporti con quella del dottor Gachet che andava a trovare una o due volte la settimana. Poté essere finalmente quello che aveva scelto di essere: pittore per missione.

Da maggio a luglio, dipinse circa 65 disegni e 82 tele, grazie al suo modo di dipingere irruento e deciso. Posava il colore sulla tela come se la scolpisse; seguiva intuizioni fulminee attraverso le quali riusciva a fermare la luce appena questa si posava su qualcosa colorandola e, attorno ad Auvers, tra distese di grano, avena, segale,

tra colline che si perdevano a vista d'occhio, ne trovò tanti soggetti da ritrarre. Ne comprese sino in fondo la vera natura perché era esattamente questo che faceva Vincent: entrava dentro le cose e ne osservava l'intimità palpitante.

Produsse capolavori irripetibili. Non dimenticò mai gli altri esseri umani; si dedicò ai loro ritratti per raggiungerli in luoghi di solidarietà umana incontaminata, per rifletterne nei suoi quadri, come fossero specchi, la loro interiorità sanguinante, l'anima a loro stessi sconosciuta.

Nel pieno della sua maturità artistica, superate le titubanza e le paure che avrebbero potuto frenarne la creatività e la sensibilità, si sentì finalmente libero di dare corpo alla sua prolifica immaginazione; tela dopo tela restituì quello che considerò sempre un debito verso il fratello e verso l'umanità.

Quando, la mattina del 27 luglio del 1890, uscì dalla pensione dei Ravoux, lo fece caricandosi sulle spalle, come sempre, il suo pesante cavalletto, la sua tavolozza e i suoi colori. Si avviò col suo passo costante ma barcollante, verso la campagna attorno. Senza timore della strada da percorrere, camminava finché non trovava il soggetto da ritrarre e, una volta trovatolo, ne studiava la natura, ne cercava la luce propria.

Quindi, iniziava a dipingere per aggiungere un nuovo quadro a quelli già fatti, una nuova tessera per il mosaico che, un giorno, avrebbe spiegato agli altri cos'è la Natura, come si può raggiungerla e comprenderla.

Perché, dunque, Vincent quel giorno avrebbe dovuto uccidersi?

Chi sostiene ancora che si sia suicidato, accetta sbrigativamente e passivamente un cliché romantico tramandato nei decenni tra un secolo e l'altro. Secondo costoro, e sono i più, Vincent

Van Gogh, da loro ritenuto pazzo, non ha fatto altro fin dalla nascita che cullare il suo suicidio per l'impossibilità di poter vivere pienamente la sua vita poiché soverchiato dalla presenza ingombrante del suo doppio psichico, il fratellino nato e morto esattamente un anno prima di lui e che portava il suo stesso nome. La tesi affascina, convince, appassiona; si continua a sostenerla col beneplacito dei più; è condivisa anche da alcuni influenti studiosi.

Io ritengo, invece, che la direzione seguita da questa tesi sia miseramente preconfezionata. Biografi di ogni tipo e di ogni nazionalità si sono dedicati, e ancora si dedicano, ad inventare o rubare schegge di identità a Vincent. La loro professione d'infedeltà è oramai divenuta intollerabile, imperdonabile!

Penso che sia ora di dire basta a questo sopruso istituzionalizzato! Lo ripeto ancora una volta: Vincent Van Gogh non fu pazzo e non cullò il suo suicidio; né, tanto meno, lo eseguì.

Egli visse, come tutti, stati d'animo contraddittori; reagì, come tutti, a condizioni sociali e personali con le quali entrò in relazione; amò, si disperò, aiutò, digiunò, bevve, sorrise. Fece queste e tutte le mille altre cose che fa ogni essere umano su questa terra contribuendo a renderla più ignobile o più accettabile, più piacevole o più orribile.

Vincent fu un contadino dell'arte e il contadino scava la terra, si affatica per essa, la cura, la semina, ne raccoglie i frutti, gioisce quando il raccolto è abbondante, si dispera quando scarseggia; vive la propria vita attraverso i ritmi scanditi dalla Natura.

Per un contadino il suicidio è un atto scandaloso.

Si uccidono gli artisti borghesi insoddisfatti della loro vita, i rivoluzionari disillusi, gli speculatori finanziari falliti, i delusi

d'amore, i politici scoperti a intascare tangenti; non si uccide un contadino.

Se un'annata va male, il contadino spera nella prossima, e, dopo, nell'altra e nell'altra ancora.

Questo fece Vincent nei dieci anni dedicati alla pittura, dal 1880 al 1890.

Dichiaro preventivamente, apertamente e convintamente che ho il massimo rispetto per l'atto volontario del suicidio al quale riconosco un significato simbolico intrinseco. Però, mi sento di affermare decisamente che, nel caso di Vincent, tale atto fu lontano dall'essere pensato se non rarissime volte durante la vita, ed, in ogni caso, meno volte di quanto ogni persona normalmente vi pensi durante la propria esistenza.

Vincent come contadino scelse di scavare l'arte, di seminare.

Desiderò il raccolto, lo attese con pazienza, qualche volta con disperazione. Comprese troppo bene quanto era alta la probabilità che esso tardasse ad arrivare, ma fu sempre certo che un giorno sarebbe arrivato abbondante.

Un contadino non si uccide, e Vincent non si è ucciso. Non ci ha consegnato nessuna pistola, né il nome di colui che l'ha ucciso; ci ha consegnato, però, il suo raccolto, i suoi quadri, queste finestre luminose aperte per permettere alla nostra vista di raggiungere l'infinito della nostra interiorità.

È ingannevole sostenere ancora, in maniera sbrigativa, che Vincent fosse pazzo o che suicidandosi si sia voluto liberare di un senso di colpa insopportabile al punto da fargli desiderare la morte.

Vincent Van Gogh morì, invece, ucciso dalla cattiveria e dalla stupidità, avallate da una società che adula le menti impazzite dei

potenti, i mascheramenti, gli odi, le ambizioni incontentabili, l'egoismo cannibale e autolesionista dei suoi membri più autorevoli.

Quel giorno, il 27 luglio del 1890, Vincent arrivò in mezzo ai campi, vide la natura che voleva dipingere, trovò il suo esatto punto di osservazione, sistemò il pesante cavalletto sulla terra dura e rimase ore ed ore ad osservare. Attese. Poi, cominciò a dipingere per compiere il suo dovere di pittore e "restituire", in questo modo, al mondo la sua "anima".

Un colpo di pistola lo colpì, ferendolo poco al di sotto del cuore. Egli comprese immediatamente che la ferita era grave; con una mano cercò di rallentare l'emorragia; trascinò il corpo sino alla pensione dei Ravoux; salì lentamente le scale, entrò nella sua stanza e si sdraiò sul letto.

Gli tornarono in mente la visione notturna delle stelle che col loro movimento circolare riempivano il cielo di vita; l'odore dei campi sterminati di grano; il volo minaccioso dei corvi; il giardino di Daubigny; la chiesa di Auvers; Margherita Gachet in giardino; le sagome dei cipressi con le loro cime slanciate verso il cielo.

Sedette sul letto, chiese del tabacco, accese la pipa e fumò, senza più guardare, senza più pensare, senza parlare. Gustò il calore aspro che gli bruciò la gola, respirò il fumo denso e odoroso che fuoriuscì dalla sua bocca e continuò a tacere.

Alcune smorfie di dolore e lamenti soffocati fecero disperare ancora di più suo fratello Theo che, sdraiato al suo fianco, gli carezzò la testa per provare a lenire quel dolore col suo affetto.

Mentre il fumo della pipa si disperdeva nell'aria, Vincent cominciò ad evaporare anch'egli nel sangue della propria ferita.

Con Theo accanto, l'interiorità troppo sensibile, unica, inappagabile di Vincent poté spegnersi senza sentirsi sola come gli era accaduto tante, troppo volte, nella sua breve vita.

«La fatica di fare dei quadri mi avrà occupato tutta la vita e mi sembrerà di non avere vissuto» scrisse Vincent qualche tempo prima.

Lasciò a Theo, l'altro se stesso sopravvissutegli per pochi mesi, il compito di completare un'opera, la loro opera, realizzata perfettamente in due.

Le loro menti e i loro cuori sono stati così in sintonia da non potere capire con certezza dove iniziavano i pensieri dell'uno e dove proseguivano quelli dell'altro.

Il corpo di Vincent, disteso sul letto senza più vita, mostrò la profonda serenità di una mente troppo protesa a capire, a contemplare stupita la sostanza misteriosa e l'energia che col suo continuo movimento animano tutto ciò che esiste e muta.

Theo lo guardò amorevole e disperato; in quei momenti non c'era null'altro da potere fare, null'altro da potere pensare.

Poteva solamente viversi fino in fondo quel dolore estremo, sconosciuto, incommensurabile. Il dolore per quella perdita gli provocò uno squarcio intimo, un'incisione inguaribile, costante.

La famiglia Ravoux, si rese disponibile ad aiutare Theo in quei momenti particolarmente tristi. Erano brave persone i Ravoux, gente semplice. Grazie alla piccola trattoria-pensione avevano conosciuto tante persone e sapevano riconoscerne le qualità interiori.

Avevano voluto bene a Vincent, ne avevano riconosciuto subito il cuore surriscaldato.

Insieme a Theo e ai Ravoux, attorno al corpo di Vincent accorsero pochi amici col cuore a pezzi per il dolore insanabile:

Andrè Bonger, cognato di Theo, Pere Tanguy, il commerciante di colori, Emile Bernard e Lucien Pissarro, pittori parigini, Van der Valk, pittore olandese e la signorina Mesdag, sua futura moglie, il dottor Gachet, Hirschig, altro artista. Parteciparono anche alcune persone del paese.

Tutto attorno, nella stanza, i quadri di Vincent palpitavano, pronti a stupire, a confortare, a sussurrare, a gridare, ad entrare nelle case, nei musei, negli ospedali, nelle scuole, con la loro esaltazione luminosa che disdegnò le mediazioni accademiche e le edulcorazioni innaturali.

La trascendenza non potrà più espropriarci della nostra natura umana poiché Vincent è riuscito a proteggerla e a conservarla nei suoi colori inequivocabili, facendola vibrare per noi, per scuotere la nostra comprensione precaria.

Theo rifiutò di staccare il corpo del fratello dai suoi quadri. Comprese troppo bene come in essi fossero sopravvissuti integri il respiro, gli sguardi interrogativi, l'ansia delle pennellate, lo stupore di Vincent.

Nonostante lo straziante dolore che gli immobilizzò la mente, volle che attorno alla bara venissero sistemate le tele per mostrare i colori originali generati dall'estro creativo di Vincent, i colori che lo avevano meravigliato, riscaldato, cullato, arrotato, imprigionato ed, infine, preparato alla morte.

Quel giorno, in quella stanza, venne realizzata la prima vera mostra personale di opere di Vincent Van Gogh, il più sensibile dei pittori, il più vero, il meno convenzionale, il più degno, il più meritevole.

Vincent raccolse natura e luce e, con esse, colorò l'anima, l'energia perenne, di piante e persone.

Per onorarne la vita, come si sarebbe dovuto celebrare il suo funerale? Come sarebbe stato meglio salutarlo per l'ultima volta mentre iniziava il suo enigmatico viaggio solitario?

Le pareti della stanza furono interamente ricoperte con le sue ultime tele, alcune delle sue opere più belle.

La bara al centro venne circondata dai suoi fiori prediletti, i girasoli, le dalie e altri fiori gialli.

Fu il primo, il più importante, di tanti omaggi che verranno tributati postumi a Vincent e alla sua opera pittorica.

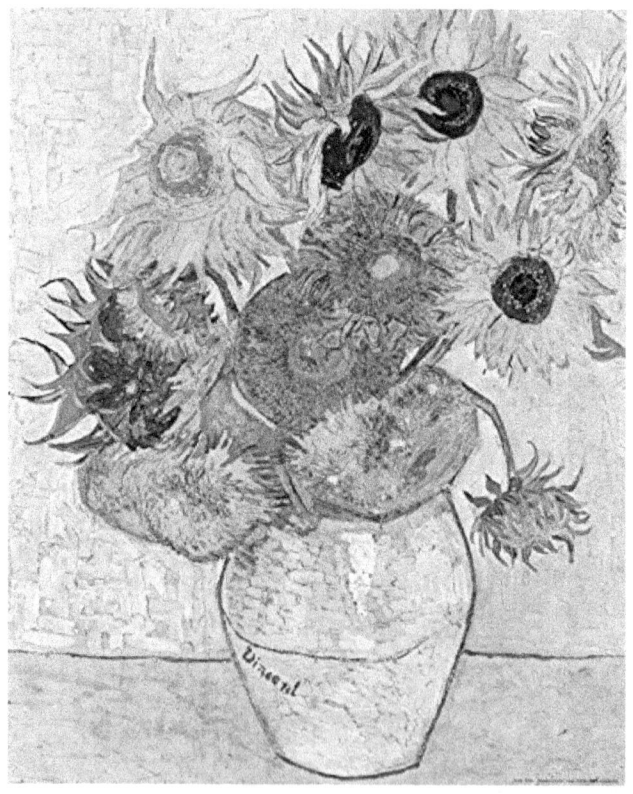

I girasoli –olio su tela-1888

Il dramma di Theo Van Gogh

Foto di Theo van Gogh

Il 29 luglio del 1890 Theo accarezzò la testa di Vincent per dargli conforto e scambiare intimamente con lui presenza e affetto.

Mai sentiamo così vicina a noi una persona come nei momenti nei quali siamo certi che ci lascerà per sempre; in quegli attimi, la nostra mente ricorda tutte le sensazioni, le emozioni e i pensieri vissuti insieme e li concentra in un abbraccio, in un bacio, in una frase, dolorosamente affettuosi e malinconici.

Theo rimase tutto il tempo accanto a Vincent; gli vide chiudere gli occhi, distendere il viso e il corpo. Non parlò.

D'altronde, non c'era nulla da dire. Quando muore una persona amata, il dolore si fa sordo e muto.

Vincent smise di respirare; il corpo diventò immobile, esanime. Tutt'attorno vivevano i suoi quadri, un riverbero della sua opera che era stata "la sua vita intera".

Per Theo, avrebbe continuato ad essere presenza viva tramite i colori dei suoi quadri, questi messaggi d'amore raccolti al volo e trascritti sulle tele per tutti gli uomini e le donne che avrebbero voluto leggerli.

Al funerale, dopo le brevi parole pronunciate dal dottor Gachet, Theo si sentì mancare e, per poco, non svenne; alla fine, agli amici presenti non ebbe nient'altro da dire se non "grazie": grazie per essergli stati amici, per averlo voluto bene, per non averlo lasciato solo. Grazie, grazie, grazie.

Theo era un uomo buono, una persona positiva, con un carattere socievole; ringraziava anche per poco e, nella sua vita, lo fece spesso. Era intelligente senza essere presuntuoso ed era colto senza essere saccente.

Dopo avere seppellito Vincent, rimase un uomo spezzato; dentro di lui qualcosa terminò di vivere insieme al fratello, ma qualcosa sopravvisse ancora, tenacemente: la sua volontà di far conoscere al mondo il valore di un'opera pittorica incredibile. Doveva rendere giustizia ad un grande artista e ad un fratello tanto amato che era stato la cosa più vera e profonda della sua vita.

Theo soffrì indicibilmente di quella improvvisa mancanza; non avrebbe più ricevuto lettere da Vincent; non avrebbe potuto scrivergliene; la sua vita venne irreparabilmente decimata. Tornò a Parigi affranto e smarrito. Né Johanna, la giovane moglie, né il figlioletto Vincent, ancora di pochi mesi, poterono distrarlo dal dolore oppressivo che lo bruciò internamente.

«*Theo è molto assente* – scrisse Johanna nel suo prezioso diario – *oggi non ha detto una parola in tutta la giornata*».

«Theo non ha voluto parlare dell'agonia di Vincent. A stento mi ha riferito che aveva un aspetto tranquillo nella bara issata sul tavolo da biliardo della locanda dei Ravoux. E che era stata una buona idea avere esposto alcune fra le sue ultime opere intorno al suo corpo di morto».

Dopo molte ore insonni, Theo riuscì a riposare; tentò di preservare le sue forze perché lo attendeva un compito faticoso: rispettare la promessa fatta a Vincent, fare di tutto per non far dimenticare la sua opera. La sua pena straziante alla ricerca di un conforto lo spinse verso l'unica cosa che gli trasmetteva ancora un'eco viva del fratello: le due scatole di legno contenenti tutte le lettere che Vincent aveva scritto in quindici anni di scambi epistolari. Prese le due scatole, le aprì, tirò fuori le lettere, le lesse, le rilesse, pianse, soffrì, desiderò che anche gli altri le leggessero, le ordinò cronologicamente, le rilesse di nuovo, ripetutamente, pianse ancora, riservò alle parole del fratello tutta la sua commozione.

Nelle lettere Vincent manifestò per intero la sua immensa umanità e le sue eccezionali qualità di pittore. Colme di esistenza e della ricerca di senso che Vincent perseguì sempre, esse mostrano in maniera diretta, chiarificatrice, ogni piega del suo carattere, i tenui sensibili fili del suo pensiero, le scintille della sua genialità artistica.

Con la serena semplicità propria dei grandi scrittori, le parole di Vincent diventano immagini vivide, colori abbaglianti in continuo movimento, emozioni vibranti, quadri che respirano, pura malinconia, amorevole compassione. Esse facilitano molto la ricostruzione della biografia di Vincent tanto necessaria per comprendere il suo "lavoro di una vita".

Per fare conoscere Vincent, la sua vita e l'opera, Theo pensò di fare pubblicare una biografia e allestire una mostra con le tele più

significative; la sua idea era quella di unire parole e colori, scrittura e quadri, come un cerchio chiuso che avrebbe contenuto al proprio interno, l'intera vita di Vincent, ogni suo pensiero, ogni attimo della sua breve esistenza di uomo e di pittore, i dieci anni di lotte condotte contro se stesso e contro gli altri al solo scopo di potere dipingere.

In appena dieci anni, produsse un inimmaginabile numero di quadri, un'eccezionale rassegna di capolavori che ancora oggi ed in futuro continueranno a commuovere, a fare sognare, a provocare desideri, a trasmettere sensazioni incredibili.

Theo iniziò a cercare contatti; pensò al locale, all'organizzazione, ai critici; ne parlò in maniera entusiasta, quasi ossessiva. Tuttavia, in quei giorni alcuni sintomi della sua salute precaria cominciarono a preoccupare la moglie Johanna che lo vide sempre meno presente nella vita quotidiana della famiglia. Spesso, mentre Johanna e gli invitati parlavano, egli guardava altrove, si distaccava da tutto.

«Theo non ha quasi proferito parola in tutta la serata. Poi, si è addormentato profondamente molto prima che mi togliessi il corpetto di garza arancione che gli piaceva tanto. Sono mesi che non si gioca coi corpi, in questa casa. Sembra trascorso un secolo da quando, con la pancia enorme della gravidanza, vivevamo per fare l'amore. Allora ogni momento della giornata era, per me, per Theo, un pretesto per arrivare all'anfora della sera.»

Theo non riuscì a rassegnarsi alla morte del fratello, non l'accettò mai; forse provò del rimorso per non averlo potuto aiutare di più. Un'ansia indomabile gli fece pensare di allestire la prima mostra delle opere di Vincent nelle pareti del Tambourin, il caffè-

cabaret equivoco, quasi un bordello, gestito dall'italiana Agostina Segatori, maitresse delle ragazze che intrattenevano i clienti.

Al Tambourin durante la sua permanenza a Parigi, Vincent aveva bevuto e scambiato idee sull'arte con altri giovani pittori e poeti e intrattenuto una relazione sentimentale con la Segatori; vi aveva organizzato una mostra di quadri suoi e degli altri giovani pittori.

Ricordando quell'episodio, Theo ritenne auspicabile ripeterlo; ma fu la disperazione ad ingannarlo facendogli perdere la sua abituale lucidità nelle cose d'arte. Il suo stato d'animo peggiorò; divenne ogni giorno più tormentato. Il suo stato fisico cominciò ad accusare i primi forti dolori alle braccia e alle gambe ed egli cominciò a perdere facilmente il controllo di sé.

Johanna iniziò a preoccuparsi.

«*Qui è steso sul letto e sembra un uomo distrutto, ma nel bordello di Agostina Segatori dicono che si sia dato moltissimo da fare. Forse vuole appendere di nuovo lì, come qualche anno fa, i quadri del fratello. Al Tambourin l'hanno visto ubriaco, fra le braccia della padrona di casa. Ieri pomeriggio ha attraversato la stanza furioso e smarrito: il bimbo piangeva, mentre lui camminava avanti e indietro con un coltello in mano*».

Theo lesse a Johanna la frase scrittagli da Vincent in una delle sue lettere, «*morire è come mettersi in viaggio verso una stella. Se prendiamo il treno per andare a Tarascona o a Rouen perché non possiamo prendere la morte per andare su una stella? Di sicuro da vivi non possiamo arrivare su una stella, proprio come da morti non possiamo prendere il treno*».

Dopo avere pronunciato le parole, un sorriso amaro gli piegò il viso. Senza Vincent, tranciato violentemente l'equilibrio che li aveva

tenuti legati, per Theo diventò tutto possibile e nello stesso tempo evanescente. Ogni cosa percepita, vista, compresa, subito dopo si disperdeva; egli stesso, finché ne fu cosciente, assistette al lento disciogliersi della sua mente e del corpo.

Il tentativo estremo di Johanna di portarlo a visita prima dal dottor Gachet e poi dal dottor Handkesen della fondazione Willem Arntsz, non servirà che a fargli confessare il proprio stato:

«*Ogni giorno della mia vita è il peggiore della mia vita*».

Tra blocchi muscolari, piaghe, dolori di ogni natura, impossibilità a parlare, profonda malinconia, Theo si spegnerà lentamente e morirà sei mesi dopo Vincent.

Alla madre, dopo la morte di Vincent, aveva scritto:

«*E' un dolore che durerà a lungo e certo rimarrà in me finché vivrò. Oh! Mamma, eravamo tanto fratelli!*»

Johanna Van Gogh Bonger

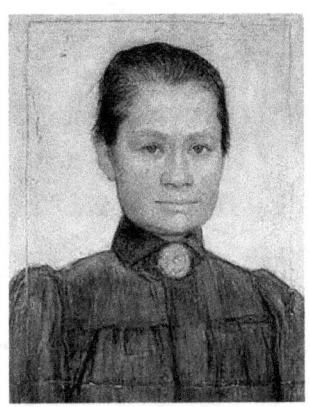

Johanna Bonger, di Johan Cohen Gosschalk, 1905

Se oggi è possibile godere la vista delle opere di Van Gogh esposte nel museo di Amsterdam intestato a suo nome ed in quello di Otterlo, il Kroller-Muller, lo dobbiamo principalmente alla cognata di Vincent, Johanna Van Gogh Bonger, la vedova del fratello Theo.

Johanna nacque ad Amsterdam il 4/10/1862, quinta di sette figli. Il padre era un agente assicurativo; amante della musica, organizzava concerti musicali a casa sua.

Johanna imparò a suonare il pianoforte; a scuola studiò con profitto; era un'appassionata di letteratura; ammirò lo scrittore Multatuli, uno dei più importanti scrittori olandesi. Per il suo dottorato, scrisse un saggio sul poeta inglese Shelley, intitolato «Inno alla bellezza intellettuale». Parlava correntemente bene l'olandese, l'inglese e, dopo la sua permanenza parigina, anche il francese.

Nel periodo in cui studiò Shelley visse a Londra e lavorò alla biblioteca del British Museum; rientrata in Olanda insegnò inglese prima a Elburg e poi a Utrecht. Fu una donna colta e intelligente con un carattere aperto, sensibile agli avvenimenti socio-politici.

Il libro di Multatuli che la impressionò di più, il romanzo *Max Havelaar* (1860), denunciava gli abusi commessi dagli olandesi verso gli abitanti delle colonie. Recentemente è stato dichiarato *la più importante opera letteraria olandese*.

Johanna lesse molto ed ebbe una propensione intellettuale verso il cambiamento sociale finalizzato a migliorare le condizioni di vita delle persone più disagiate, tanto che "nel 1905 fu tra i membri fondatori del movimento socialista delle donne".

Fu Wilhelmina, la sorella di Vincent e Theo, con la quale Johanna ebbe un ottimo rapporto personale, ad introdurla all'interno dei primi comitati femminili che furono organizzati in Olanda per lottare per i diritti politici e sociali delle donne.

Quando conobbe Theo ad Amsterdam, Johanna aveva 26 anni; li presentò suo fratello Andreas, carissimo amico d'infanzia di Theo. Rimasto impressionato dal carattere di Johanna, dalla sua cultura e dalla sua intelligenza, Theo se ne innamorò e, dopo qualche tempo, tornò ad Amsterdam per chiederle di sposarlo.

Dopo il matrimonio celebrato il 17 aprile 1889, Johanna si trasferì nell'appartamento parigino di Theo, a Pigalle. Abitando l'appartamento la giovane sposa si trovò a vivere quotidianamente a contatto con le centinaia di tele di Vincent, incorniciate e non, delle quali erano ricolme tutte le stanze e le pareti della casa. Attraverso le sue tele, Vincent convisse da subito con i due novelli sposi, come scrisse la stessa Johanna in una lettera al pittore datata 8 maggio 1889:

«*Qui a casa nostra ci sono tantissime cose che mi fanno pensare a te: se trovo una piccola brocca graziosa o un piccolo vaso o qualcosa del genere, mi sento dire sempre: "L'ha comprata Vincent" oppure "piaceva tanto a Vincent" - insomma raramente passa un giorno in cui non si parli di te...La camera da letto in particolare è così carina, molto luminosa e c'è molto rosa – e la mattina dal letto vedo giusto il tuo alberello di pesco in fiore che mi guarda gentilmente. Sopra il pianoforte (zia Cornelia ce ne ha regalato uno) è appeso pure un tuo quadro – uno grande che mi piace tanto – è un paesaggio vicino ad Arles. Nella stanza da pranzo ce ne sono tanti altri ma Theo non è ancora contento della disposizione e passa ogni domenica mattina a toglierli e a riappenderli tutti.*»[1]

Il rapporto che Johanna ebbe con la pittura di Vincent fu essenzialmente fisico ed emozionale, coinvolse quotidianamente i suoi sensi, accompagnò i suoi stati d'animo di giovane moglie che iniziava una nuova vita.

La sua dedizione rese Theo felice:

«*Jo ha qualcosa di così sincero nei modi da fare una buona impressione sulla maggior parte della gente. Sebbene ci siano molte cose della vita di cui non sa nulla e sulle quali deve formarsi un'opinione, ha un tale fondo di buona volontà e di voglia di far bene che io non temo più le disillusioni come prima del matrimonio. Finora tutto va molto meglio di quanto potessi immaginare e mai avrei osato sperare in una simile felicità.*»[2]

Johanna visse mesi di grande serenità; entrò in un mondo per lei nuovo; godette di tutto ciò che la circondava; migliorò le

1 *Verranno giorni migliori – lettere a Vincent Van Gogh*, pag. 26- ed. Torri del vento Palermo 2013
2 *Ivi*, pag 22, ed. Torri del vento Palermo 2013

condizioni dell'appartamento; lo ingraziosì, lo arricchì con la sua fantasia, il suo gusto estetico, il suo senso pratico; fece di tutto per riuscire ad essere una buona moglie; donna, amante e moglie.

Lo scrisse a Vincent:

«Wil è così brava a far la casalinga...io sinceramente non so far nulla, ho fatto bruciare già due volte il riso e una volta le prugne – e il povero Theo mangia tutto lo stesso!»[3]

Fra Theo e Johanna vi fu amore, desiderio l'uno dell'altra, gioia nel sentirsi desiderati, soddisfatti, stremati dalla tenerezza delle carezze, dallo slancio giovanile dei corpi, dalla voracità dei sessi infiammati, dai sorrisi e dai baci.

Johanna sentì il bisogno di far partecipe Vincent della sua felicità e scrisse la sua prima lettera al pittore, chiamandolo *caro fratello*.

Fu spinta da Theo a farlo? O fu spinta dai quadri che a poco a poco occuparono il suo immaginario? Oppure fu spinta dal bisogno di porgere una mano che colmasse l'assenza fisica di una persona sempre presente in ogni angolo della casa, nei dialoghi che aveva con Theo, nelle frasi che sentiva pronunciare agli ospiti del marito?

Volle vedere in Vincent il fratello più grande, farsi accettare pienamente come sorella; desiderò la sua approvazione e la sua stima; volle che Vincent le volesse bene. Fu tanta la sua gioia quando, dopo un primo comprensibile momento di timore e di incertezza, poté comunicare a Vincent la sua gravidanza.

«Il prossimo inverno – scrisse il 5 luglio 1889 – *probabilmente verso febbraio, noi speriamo di avere un bambino, un bel giovanottino – che vorremmo chiamare Vincent se voi acconsentirete ad esserne il padrino. So bene che non possiamo esserne certi e che*

3 *Ivi*, pag 27, ed. Torri del vento Palermo 2013.

potrebbe essere una bambina, ma Theo ed io non possiamo fare a meno di immaginare che sarà un maschio».

Il timore più grande in quei giorni fu che il bambino potesse nascere debole di costituzione e allora cercò il conforto nel ritratto che Vincent fece al bimbo del postino Roulin:

«*Ricordate il ritratto del bimbo dei Roulin che avete inviato a Theo? - scrisse – tutti lo ammirano moltissimo e mi hanno già chiesto più volte: "Perché hai messo questo ritratto in un angolo nascosto?" Il motivo è che dal mio posto a tavola posso vedere bene i grandi occhi blu e le piccole manine e le gote paffutelle, e mi piace immaginare che il nostro bambino sarà ugualmente bello e che suo zio un giorno vorrà fare il suo ritratto».*

Dopo la nascita del nipote, Vincent non visse così a lungo da poterne fare il ritratto; quel che poté fare in vita per lui fu di accettare di dargli il suo nome, donargli il quadro del mandorlo in fiore e un nido di uccelli, e portarlo in braccio a fargli visitare il cortile della casa del dottor Gachet presentandogli, uno ad uno, tutti gli animali che vi scorrazzavano liberi.

Johanna, mamma molto attenta, crebbe il figlio tra le piccole gioie per le scoperte quotidiane e i dispiaceri per le malattie e le difficoltà economiche che Theo lamentò nel suo lavoro alla galleria d'arte dei Boussod & Valandon. Tenne ben saldi i rapporti con la sua famiglia e con quella di Theo; iniziò a conoscere meglio la personalità di Vincent e ne apprezzò sempre di più la pittura della quale comprese l'eccezionale valore comunicativo.

Tornando da Auvers dove con Theo e il bambino erano andati a trovare Vincent, annotò nel suo diario (4/10/1880):

«*Quando siamo passati davanti alla chiesa di Auvers, mi sono ricordata del dipinto che la raffigura attaccato con le puntine nel*

corridoio che porta in cucina, a Pigalle. Senza il luccichio giovanile del disegno, né il cielo sullo sfondo, drammatico e carico di presagi, la chiesa davanti ai miei occhi, pareva avere perduto la vitalità del quadro. Il quadro di Van Gogh migliorava il paesaggio».

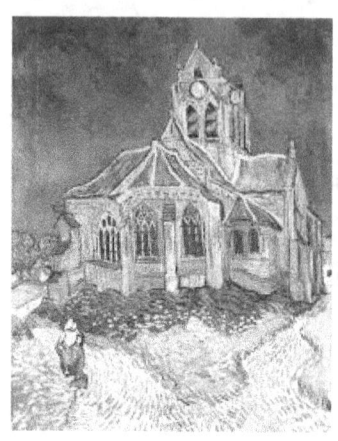
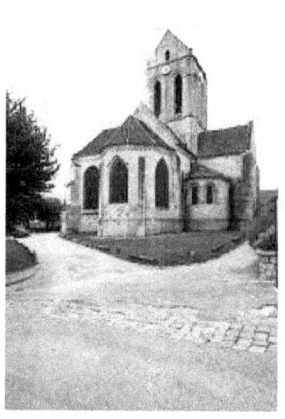

Vincent Van Gogh:
La chiesa di Auvers –
olio su tela 94x74 cm
Musèe d'Orsay – Parigi

foto della chiesa di Auvers sur Oise

Il rapporto di Johanna con l'opera di Van Gogh si fece più intimo; cominciarono a dissolversi i filtri che fino ad allora l'avevano in qualche maniera condizionato, soprattutto quello di Theo. A casa era circondata da quadri dove erano stati registrati i mutamenti continui della tavolozza dei colori di Vincent, la sua esplosione coloristica.

L'intimità con la pittura del cognato cominciò a diventare più esclusiva subito dopo la morte di Vincent che Johanna visse dolorosamente amplificata a causa dello stato di inconsolabile sconforto in cui piombò Theo.

«Il lutto prolungato di Theo, la sua paralisi ogni giorno più evidente – scrisse nel diario – *mi precipitano in un'inquietudine da cui riemergo perché mi devo occupare di Vincent (*il figlio*). Fatico anche a trovare la tranquillità per leggere o scrivere. M'incoraggiano in segreto i quadri di Van Gogh».*[4]

Infine, diventò un'estimatrice del pittore e condivise il bisogno ossessivo del marito di far vivere l'opera di Vincent attraverso una biografia da ricavare dalle lettere e l'allestimento di una mostra personale con le sue tele migliori; incaricò un falegname per fare incorniciare le prime tele.

Theo, moralmente abbattuto, sprofondò velocemente nel vortice della malattia che giorno dopo giorno ne annientò lo spirito e il fisico. Johanna si trovò a dover sostenere il marito ed a preoccuparsi del futuro di suo figlio. Bisognosa di un sostegno tornò in Olanda a casa dei genitori, portando con sé le lettere di Vincent a Theo che cominciò a leggere.

«*Theo non mi aveva mai permesso di sbirciare le lettere*» scrisse nel diario.

La scrittura di Van Gogh l'affascinò; seguì la cronologia già ordinata da Theo ma una volta ogni tanto la interrompeva prendendo una lettera a caso fra quelle più recenti poiché riguardavano il periodo che a lei piaceva di più, quello del colore.

Le parole delle lettere brillarono nella sua mente, vi lasciarono tracce fosforescenti, illuminarono una comprensione che prima era stata trattenuta. Johanna scoprì finalmente chi fu veramente Van Gogh, l'uomo che suo marito amò tanto come fratello e come artista.

4 Camillo Sanchez - *La vedova Van Gogh*, pag. 63, Marcos y Marcos, Milano 2016

«*Leggo e mi è sempre più chiara la fascinazione di Theo. Van Gogh padroneggia l'arte di scrivere lettere. Si impegna al massimo anche quando scrive un messaggio di una sola riga. Lo guida un'idea: che il destinatario possa appenderlo tra le pareti di casa. Van Gogh scrive come dipinge.*» [5]

Nell'immediatezza del linguaggio usato da Vincent nelle sue lettere, Johanna colse la semplicità del suo carattere, l'alto livello intellettuale, la sua bontà, la fame di pittura che voleva "rappresentare la verità della Natura attraverso i colori"; ne scoprì lo spirito di sacrificio, la generosità, la capacità intuitiva.

Si appassionò alla lettura delle lettere e, nello stesso tempo, cercò di decifrarle, liberarle, chiarirle per gli altri.

Scoprì che Van Gogh era un divoratore di libri:

«*A 27 anni aveva già letto minuziosamente la Bibbia, Storia della rivoluzione francese di Michelet, Victor Hugo, Dickens, Eschilo, Beecher Stowe, Buddha, tutto shakespeare*» [6]

Scoprì che era un fine scrittore: *quando descrive un dipinto proprio o altrui e lo vive con le parole, Van Gogh è uno scrittore formidabile. Dice per esempio per descrivere un disegno di minatori:*

5 *Ivi*, pag 106, Marcos y Marcos, Milano 2016
6 *Ivi*, pag 111, Marcos y Marcos, Milano 2016

> *Carbonai*
> *verso la miniera*
> *la mattina*
> *in mezzo alla neve*
> *lungo un sentiero*
> *costeggiato*
> *da un assedio di spine:*
> *ombre che passano*
> *si distinguono appena*
> *nel declino della civiltà"*

Scoprì che era un poeta sensibile:

> *"Solo*
> *dipingere*
> *mi ha fatto*
> *vedere*
> *tutta la luce*
> *ancora presente*
> *nel buio"*[7]

> *"Un angolo di giardino*
> *coperto di arbusti*
> *in cerchio*
> *e sul fondo*
> *un salice piangente*
> *e ciocche di alloro rosa*
>
> *erba*
> *appena tagliata*
> *e un filo di fieno*
> *che secca al sole*
>
> *un piccolo*
> *angolo*
> *di cielo verde*

[7] *Ivi*, pag 112-113, Marcos y Marcos, Milano 2016

lassù in alto"[8]

Vincent descrisse così un quadro di Millet e, dopo, nella stessa lettera, annunciò a Theo che avrebbe letto tutto Balzac.

Johanna si stupì ed estasiò per la scrittura di Vincent; annotò appunti su appunti, scandagliò frasi, collegò date, lettere, disegni e quadri; disvelò un mosaico emozionante, ricco di sentimenti e di propositi, gonfio di visioni e di speranze. Confidò queste sue scoperte alla cognata Wil Van Gogh quando questa andò a trovarla nella sua nuova residenza di Bussum, a villa Helma, una pensione che Johanna mise su per guadagnarsi da vivere e che diverrà il primo vero Museo Van Gogh.

Piena di entusiasmo, Johanna tirò fuori le lettere e cominciò a leggere:

«*I fichi verde smeraldo
il cielo blu
le case bianche
dalle finestre verdi*

*la mattina
piena di sole*

*il pomeriggio
intero
bagnato dall'ombra*

*portata e proiettata
dai fichi
e dai canneti*»[9]

8 *Ivi*, pag 114, Marcos y Marcos, Milano 2016
9 *Ivi*, pag 136-137, Marcos y Marcos, Milano 2016

Vincent nel 1875, a 22 anni, quando ancora non dipingeva descrisse così un quadro di Thijs.

Poi, uno di Corot:

> «*un gruppo di ulivi*
> *sprofonda*
> *nell'azzurro del cielo*
> *al tramonto*
> *in secondo pianoforte*
> *colline di arbusti*
> *e due grandi*
> *alberi*
> *in alto*
> *la prima stella della sera*»[10]

Nel sentire le parole lette da Johanna, anche Wil comprese meglio quanto esse fossero pura poesia e contenessero la stessa immediata, fresca, intensità dei quadri.

Dopo Theo, come Theo, anche Johanna cominciò ad amare Vincent:

«*Non solo per affetto, né per i centocinquanta franchi al mese di Theo per dieci anni. Se mi preparo a recuperare i quadri che sono rimasti nella nostra casa di Pigalle, affidati alle cure di mio fratello Andrè, è per una ragione più logica che emotiva: se sono destinati ad avere un valore in futuro io sono la persona indicata per farli conoscere*».[11]

Le fu inconfondibilmente chiaro che avrebbe dovuto essere proprio lei a portare a termine i progetti del marito: scrivere una biografia di Van Gogh e realizzare mostre personali per valorizzarne l'opera pittorica.

10 *Ivi*, pag 138, Marcos y Marcos, Milano 201611
11 *Ivi*, pag 116, Marcos y Marcos, Milano 2016

Per farlo, seguì attentamente i consigli che Vincent aveva raccomandato al fratello nelle lettere: «*Bisogna incorniciare il più possibile e lustrar bene i quadri per potenziare i colori.*»[12]

Il 15 aprile del 1891, in una lettera a Emile Bernard, un giovane pittore parigino amico di Vincent, Johanna spiegò il programma che si era proposto di attuare:

«*Il primo maggio apro una piccola pensione a Bussum. Credo che mi consentirà di mantenere me e mio figlio. E' una casa molto bella e ci staremo comodi, il bimbo, i quadri e io, molto più che in quel piccolo appartamento a Pigalle dove ho trascorso, a dispetto di tutto, i giorni migliori della mia vita. Ma non deve temere che i quadri finiscano nel granaio o in qualche bugicattolo sul retro.*

Adorneranno tutta la casa. Spero che lei abbia occasione di venire in Olanda e vedere con i suoi occhi quanto mi stanno a cuore.

Le chiedo di fare insieme a mio fratello Andrè, una selezione fra i quasi seicento quadri che sono rimasti nella casa di Pigalle»

Quando a villa Helma arrivarono le trecento tele e i 450 disegni scelti da Emile e Andrè, Johanna scelse, una ad una, le opere con le quali arredò le pareti della pensione e conservò le altre. Diede vita, così, alla prima vera, significativa, esposizione di opere di Vincent.

Non ci fu avventore della pensione che non rimase ammaliato alla vista di quella moltitudine di colori, paesaggi e ritratti, che evocavano sogni che suscitavano desideri, che rasserenavano le menti, che riuscivano a parlare a chi sapeva ascoltarne l'eco commosso.

«*Sono lusingata. I quadri in casa, non passano affatto inosservati. Hanno una tale intensità: Aiutano, perfino, durante la*

12 *Camilo Sanchez - La vedova Van Gogh*, pag 112, Marcos y Marcos, Milano 2016

cena o il caffè della mattina, a trovare un argomento di conversazione meno scontato delle condizioni del tempo, per rompere l'imbarazzo iniziale tra sconosciuti.»[13]

«A volte mi capita di discorrere con turisti interessati e racconto dettagli sulla genesi dei quadri. Ma ci sono anche momenti in cui non dico nulla. Rimango davanti a un dipinto come ipnotizzata. Il mio segreto consiste allora nel concentrarmi su un minuscolo frammento della tela, un tocco fugace, una pennellata che pare condensare la totalità dell'opera. Quel gesto, molto spesso, attira lo sguardo di qualche viaggiatore.

Ho la conferma che talvolta, fra due persone che contemplano un quadro di Van Gogh, si crea in silenzio, come se ascoltassero musica, una complicità che va al di là di qualunque spiegazione»[14]

Il pubblico di Villa Helma si arricchì presto di nuovi arrivi: qualche mercante d'arte, critici, galleristi, pittori, un pubblico variegato che apprezzò, commentò, comprò, propose iniziative allo scopo di contribuire a rendere le opere di Vincent fruibili ad un pubblico vasto.

Johanna dovette intestare un quaderno nuovo all'opera di Van Gogh; appuntò le date e i programmi delle esposizioni e gli appuntamenti che da allora in poi la impegneranno senza pause; insistette per realizzare l'idea dell'indispensabile abbinamento delle lettere con le opere.

«Non appena mi si presenterà l'occasione di una grande mostra, insieme ai dipinti e ai disegni esporrò anche qualche lettera. Il suo corpus Theorico. Perché si capisca che in Van Gogh ogni pennellata aveva dietro di sé il sostegno di un linguaggio» [15]

13 *Ivi*, pag 124, Marcos y Marcos, Milano 2016
14 *Ivi*, pag 123, Marcos y Marcos, Milano 2016
15 *Ivi*, pag 164, Marcos y Marcos, Milano 2016

Imparò, finalmente, a penetrare profondamente nei pensieri di quell'uomo originale che visse tutto troppo intensamente, senza l'equilibrio del buon senso borghese, rifiutando la sicurezza anaffettiva e mortifera, vivendo un sentimento d'amore potente spogliato dall'ipocrisia e dalla negligenza che spesso vengono imposte dalla convivenza.

Dentro lei, nei confronti di Vincent, scaturì una grande stima intellettuale e una sincera ammirazione artistica.

«*Ho camminato in mezzo ai quadri* – scrisse nel diario – *Mi sono fermata solo davanti al mandorlo in fiore che ha dipinto per mio figlio. E mi ha divertito come non mai la sensazione di vedermi come un'intrusa, una fra tante spettatrici che sfilavano davanti alle immagini come a messa.*

C'è chi parla di Van Gogh al presente come se non fosse morto.

Ecco qua. D'ora innanzi, Vincent Van Gogh sarà il nome di un artista».[16]

L'impegno di Johanna per Vincent continuò senza sosta negli anni che le rimasero da vivere. Nel 1901 ella sposò in seconde nozze Johan Cohen Gosschalk, pittore e critico d'arte, che morì nel 1912.

Il figlio Vincent crebbe, diventò ingegnere e lavorò nell'industria; si sposò e si trasferì in America. Johanna lo seguì a New York ma nel 1920 ritornò in Olanda dove morì il 2 settembre del 1925.

Tutti, ormai, le riconoscono il grande merito di avere saputo proteggere e poi portare alla luce l'opera completa di Vincent evitando che venisse dispersa come accadde alla gran parte delle tele

16 *Ivi*, pag 171, Marcos y Marcos, Milano 2016

che si trovavano a Neunen presso la famiglia del pittore, vendute ad un rigattiere per pochi spiccioli.

Nel 1914, Johanna pubblicò le lettere complete di Vincent a Theo ed, inoltre, continuò incessantemente, sino alla morte, la loro traduzione in inglese.

Alcuni mesi dopo la morte di Theo, nel suo diario aveva scritto:

«E' così. Ora posso perfino scriverlo senza tristezza: il vero amore della vita di Theo è stato Van Gogh. Ne io né mio figlio siamo riusciti a cambiare il suo destino. Ma non mi si chieda di comprendere questo genere di amore incondizionato che li ha trascinati alla morte.

Oggi andrò al cimitero di Utrecht.

Proverò sollievo.

Adesso non è il momento e sarebbe uno sproposito, ma prometterò a Theo che un giorno lo porterò vicino a suo fratello, perché possano essere vicini nel cimitero di Auvers».[17]

Diversi anni dopo, il 14 aprile del 1914, Johanna fece trasferire ad Auvers la salma di Theo.

Oggi, grazie a lei, i due fratelli giacciono l'uno accanto all'altro.

17 *Ivi*, pag 1148, Marcos y Marcos, Milano 2016

«Oh! mamma, eravamo tanto fratelli!»

La natura e l'arte

Per nessun artista è possibile, ma nemmeno pensabile, dire che la sua opera, cioè il complesso delle sue intuizioni, delle riflessioni, delle visioni coloristiche, sia stato frutto anche delle intuizioni, delle riflessioni e dell'immaginazione di un'altra persona. Solo per Van Gogh, dicendolo, non rischiamo di dire un'amenità poiché il rapporto che egli ebbe col fratello Theo fu così reciprocamente attivo, intimo e contagioso da non potere, a volte, determinare con certezza fino a dove si spinse la potenza immaginifica dell'uno e fino a dove agì la sensibilità artistica dell'altro.

Grazie alla corrispondenza epistolare, il loro rapporto si mantenne sempre vivo affettivamente ed intellettualmente; la loro unione solidale attraversò, quasi del tutto, i medesimi luoghi fisici, quelli lavorativi, quelli naturali, i musei, i quadri; essi si relazionarono, spesso, con le medesime persone: la famiglia e i parenti più stretti, il mercato dell'arte, i giovani artisti emergenti.

Le loro vite si intrecciarono in maniera poderosa e commovente; essi mantennero una disponibilità totale l'uno per l'altro, una sincerità e una sensibilità umana poco comuni.

Entrambi furono segnati da un'infanzia vissuta all'interno di una famiglia religiosa nella quale la figura paterna ebbe un'influenza simbolicamente determinante in quanto il padre fu un pastore protestante e la madre una donna religiosamente osservante.

Trascorsero la loro infanzia e l'adolescenza immersi nella natura che li circondava; Vincent collezionò insetti d'acqua

memorizzandone con facilità i nomi ed inoltre *"conosceva tutti i luoghi dove crescevano i fiori più rari"[18]*

La sorella Elisabeth nel suo libro *"Vincent, mio fratello"* descrisse molto bene l'ambiente nel quale i due fratelli vissero da piccoli:

«*Erano bambini di villaggio che giocavano nel giardino della fattoria. Le macchie di calendula, reseda e gerani rossi, s'incendiavano ai raggi del sole al tramonto. Tutto era fiorito in quel pomeriggio di fine agosto. Oltre le aiuole si apriva il prato dove venivano stese ad asciugare le candide lenzuola di lino; più in là le fila di cespugli, carichi del profumo di bacche mature. Un filare di faggi delimitava il giardino e lo separava dai campi di segale e grano che si allungavano a perdita d'occhio. In un angolo un mucchio di piselli odorosi con i baccelli ancora attaccati seccava al sole. Tre bambini allegri si divertivano ad arrampicarvisi, per poi lasciarsi scivolare giù. Di tanto in tanto, si fermavano in cima alla collinetta di avvistamento per scrutare l'orizzonte...Davanti a loro, fin dove lo sguardo riusciva ad arrivare si stendevano i campi di segale che si perdevano in una pallida linea grigia all'orizzonte. Là i prati e i frutteti, appena distinguibili, erano attraversati da uno dei tanti ruscelli del Brabante, che scorreva sotto un ponticello bianco*».

Il sentimento vivo della natura allignerà e darà linfa alle loro feconde interiorità.

Ancora adolescenti, per aiutare l'economia della famiglia che contava ben 8 componenti, i due giovani vennero avviati al lavoro nelle filiali d'arte della società Goupil grazie all'intercessione dello zio paterno Vincent, mercante d'arte; entrarono in contatto col

[18] Elisabeth van Gogh, *Vincent, mio fratello*, pag 12, Skira, Milano 2010

mondo della pittura; Vincent nel 1869 a 16 anni, assunto presso la filiale dell'AIA e Theo nel 1873, assunto in quella di Bruxelles.

Vincent conobbe per primo i molteplici aspetti del mondo dell'arte, quello commerciale del quale apprese le regole pur rifiutando di lasciarsene dominare, quello comunicativo ammirando entusiasticamente i quadri di alcuni dei migliori artisti dell'epoca: da Rembrandt a Mesdag, dai fratelli Maris a Israels ed, infine, a Millet, il pittore dei contadini che lasciò in lui tanta commozione e gli trasmise il senso dell'arte come dovere da compiere quotidianamente con la tenacia e lo spirito di sacrificio proprio dei contadini.

Frequentando la casa di una sua cugina le cui due figlie erano fidanzate con due pittori, uno dei quali era Anton Mauve, egli potè confrontare e arricchire le proprie opinioni sulla pittura olandese. Lettore accanito, lesse la Bibbia, Dichens, Caryle, Georges Eliot. Quando Theo venne mandato in vacanza all'AIA, nell'estate del 1872, Vincent travasò sul fratello le idee sull'arte e sulla religione che aveva maturato negli ultimi anni.

Durante lunghe passeggiate e prolungate discussioni in camera, i due fratelli si aprirono l'uno all'altro scambiandosi riflessioni e sentimenti, condividendo l'ammirazione per quadri e scrittori vecchi e nuovi, saldando così i loro mondi interiori.

La vita di Vincent trascorse tra dipinti e incisioni, visite a mostre e musei; egli coltivò l'inclinazione personale verso il disegno; regalò alla figlioletta di Teersteg, il direttore della galleria dove lavorava, tre blocchetti di schizzi di piante e animali e disegnò paesaggi tutte le volte che ne rimase affascinato.

Attraverso il disegno egli stabilì, con la realtà che lo circondava, rapporti più profondi trasferendo sulla carta le sue impressioni, dando loro una forma stabile, fissandovi le sensazioni

che scaturirono dalla sua osservazione attenta, minuziosa ed empatica.

Vincent e Theo furono affratellati dal loro comune lavoro anche se a causa di esso, lavorando in sedi diverse, furono destinati a restare divisi, lontano l'uno dall'altro.

Quando Theo iniziò la sua carriera presso la filiale di Bruxelles della Goupil ebbe inizio tra i due uno scambio epistolare che si prolungò per l'intera vita e che si rivelerà determinante per la comprensione dell'opera artistica di Vincent. Il loro rapporto cominciò a diventare esclusivo; affronteranno insieme le difficoltà dovute alle loro differenze caratteriali o ai dinieghi e alle amarezze che la vita futura avrà in serbo per loro; condivideranno le piccole gioie, i progetti e, dopo, la scelta più determinante, la decisione di Vincent di diventare pittore. A quest'ultima dedicheranno tutto il loro impegno, la loro dedizione, il loro altruismo con grande spirito di sacrificio.

La scelta religiosa

Dall'AIA il 7 settembre del 1875 Theo scrisse a Vincent:
«Caro Vincent,

Weeuizen la scorsa primavera è morto. Pensavo lo sapessi. E' morto all'improvviso dopo essere stato male per un paio di giorni. E' morto in ospedale senza nessuno accanto. Mi rammarico molto del fatto che io non fossi presente. In precedenza ero stato spesso con lui. Aveva letto il libro di Michelet, "L'amour", e ne parlava spesso con me, lo trovava molto bello. Amava tanto la natura e vi trovava una silenziosa malinconia. La scorsa domenica ho ascoltato un bel sermone. Gesù pianse (Giovanni, 11:35). Grazie per le litografie e

per il libro di Michel che mi hai promesso; sono molto curioso di vederli. Ho portato la tua lettera ai Borchers, mi sembrano brave persone. Spero di vederli più spesso. Oggi abbiamo ricevuto le novità, tra cui la stampa di Rembrandt, molto bella, in particolare la figura di Gesù; il tutto è molto nobile.

Adieu, stai bene
il tuo affezionato Theo

Le cornici per le incisioni del compleanno di mamma costano 4 franchi ciascuna.»[19]

La lettera è pacata; vi traspare tutta l'energia di un giovane alle prese con i cambiamenti della sua vita. Inizia col dispiacere profondo per la morte dell'amico coinquilino di soli 23 anni e contiene un passaggio sulla comune fede religiosa e sulla qualità artistica delle opere di Rembrandt.

Già allora, giovanissimi, quante cose ebbero in comune i due fratelli!

La fede religiosa, l'amore per l'arte, il rispetto dell'amicizia, l'affetto per la madre, crearono tra loro due una vera e propria osmosi di idee e sentimenti.

Nel 1875, Theo aveva appena 18 anni ma esprimeva già una solida maturità; Vincent ne aveva 22 anni e maturò la decisione di lasciare il lavoro alla galleria Goupil per dedicarsi alla testimonianza religiosa.

Il 17 settembre scrisse a Theo:

«essere sensibili, anche profondamente, alle bellezze della natura non significa essere religiosi, sebbene io ritenga che le due cose siano strettamente connesse l'una all'altra. Quasi tutti sentono

19 *Verranno giorni migliori – lettere a Vincent Van Gogh*, pag. 11- ed. Torri del vento Palermo 2013

la natura – chi più, chi meno – ma pochi sentono che Dio è spirito e che chiunque lo adori deve adorarlo in spirito e in verità (Giovanni, IV, 24). I nostri genitori appartengono a quei pochi. E anche zio Cent credo.

E' scritto:«Questo mondo passa con tutti i suoi splendori» (Giovanni II, 17)

Ma si parla anche di «quella buona parte che non ci verrà portata via» (Luca X, 42) e di «una sorgente d'acqua che porta alla vita eterna» (Giovanni IV, 14 – incontro tra Gesù e la Maddalena).

Preghiamo quindi di potere diventare ricchi in Dio. Ma non cercare di analizzare troppo queste cose – poco per volta ti appariranno più chiare – e fai come ti ho consigliato. Chiediamo che il nostro compito nella vita sia quello di diventare i poveri nel regno di Dio, i servi di Dio. Ne siamo ancora lontani; preghiamo affinché il nostro sguardo diventi chiaro, e allora il nostro intero corpo irradierà la luce.»[20]

Questa lettera è indicativa dell'inizio di una divaricazione nella vita dei due fratelli. Però, più che indicare strade diverse, essa presenta un cambio di tonalità del colore, a causa della determinazione di Vincent a volere studiare per vivere "la vita di Cristo" con una fiducia incondizionata nella propria fede e in quella dei suoi genitori.

La sensibilità morale e intellettuale di Vincent si concentrò attorno al Dio cristiano che ha scelto di agire e di parlare agli uomini attraverso i libri della Bibbia, millenario aggregato di racconti profetici, di storie reali e inventate.

[20] Vincent van Gogh, *Lettere a Theo*, pag, 59 – editore Ugo Guanda, Parma 1984

Vincent studiò la Bibbia, la citò a memoria senza difficoltà, ne consigliò la lettura a Theo. Nella Bibbia egli cercò il conforto e i consigli da seguire per andare avanti nella vita quotidiana.

Presto le sue riflessioni e le sue energie fisiche si indirizzeranno verso l'idea di *"fare il missionario in una grande città...fra gli operai e i poveri a predicare la Bibbia e, una volta acquistata una certa esperienza, parlare con loro, trovare quelli che cercano lavoro e che sono in difficoltà e cercare di aiutarli, ecc.ecc."* (lettera da Isleworth 5/7/1876).

Il rapporto epistolare tra Vincent e Theo cominciò ad assumere i caratteri di un bisogno affettivo prevalente su ogni altro bisogno.

«La prossima volta che scriveranno i genitori, mandami anche tu una parola» scrisse a novembre Vincent *«Avrei voluto averti con me giovedì scorso nella chiesetta di Turnham Green. Ci andai col ragazzo maggiore che abbiamo nella scuola e, durante il tragitto, gli raccontai alcune favole di Andersen».*

Il loro sentimento di affetto era maturo e assolutamente reciproco; pur non avendo lettere di Theo a poterlo testimoniare, non sbagliamo ad affermare che il giovane ormai 19enne manifestasse al fratello gli stessi pensieri con altrettanta sincerità; tra loro due si stabilì un'empatia esistenziale solida ed esclusiva.

Nella lettera di Vincent del 30 maggio 1877 vi sono tracce evidenti di questa reciprocità empatica:

Mi ha colpito una tua frase: «vorrei essere lontano da tutto; la colpa è mia poiché non arreco che dolore a tutti e so di essere la causa della mia e dell'altrui sofferenza». Queste parole mi hanno colpito perché è esattamente questo, né più né meno, il senso di colpa che mi pesa sulla coscienza. Lo sento quando penso al passato; quando penso al futuro irto di difficoltà quasi insuperabili,

di un pesante lavoro che non mi piace e che la parte più vile di me vorrebbe evitare; quando penso alle molte persone che mi seguono e che sapranno riconoscere la causa di un mio possibile insuccesso...Esse non mi faranno banali rimproveri, ma conoscendo tutto ciò che è giusto e virtuoso, l'espressione del loro viso sembrerà dirmi:«Ti abbiamo aiutato e guidato, abbiamo fatto il possibile per te – hai veramente cercato di riuscire? Qual è il nostro premio, qual è il frutto del nostro lavoro?» Capisci, Theo? Quando penso a tutto questo...allora sento quello che tu senti e vorrei essere lontano da tutto!...Tuttavia siamo tanto attaccati a questa vecchia vita perché accanto ai momenti di tristezza, abbiamo anche momenti di gioia in cui anima e cuore esultano come l'allodola che non può fare a meno di cantare al mattino, anche se l'anima talvolta trema in noi, piena di timori. E il ricordo di tutto ciò che abbiamo amato rimane e ritorna a noi alla sera della vita. Quei ricordi non sono morti, ma soltanto assopiti; ed è bene raccoglierne un fascio prezioso».

Erano entrambi alla ricerca del loro posto nel mondo; volevano rispondere alle aspettative dei loro parenti più cari, i loro genitori e gli zii; discussero delle delusioni che incontrarono nella vita e di come avrebbero dovuto impegnarsi per raggiungere le mete che si prefissarono. Furono guidati da un senso del dovere proprio dell'etica protestante che guidò la vita dei loro genitori; occorreva che ricambiassero con prove tangibili l'affetto ricevuto. Avrebbero dovuto contribuire all'economia della famiglia avviandosi verso una carriera professionale che desse loro un ruolo riconosciuto socialmente, svolgendo una funzione stimata, poiché solo attraverso un impegno economicamente e socialmente attivo avrebbero potuto realizzare "la volontà del Signore in spirito e verità":

L'intera corrispondenza di quel periodo è attraversata da temi religiosi; la loro ricerca di senso avrà fasi alterne, con alti e bassi, e non troverà un punto conclusivo. Vivranno una tensione continua che avrà periodi di accettazione e altri di rifiuto, periodi di piena soddisfazione ed altri di profonda delusione; periodi di gioia intensa e di pericoloso logorio.

Furono sempre consapevoli delle difficoltà che avrebbero dovuto affrontare, delle motivazioni che li spinsero a prendere le decisioni che presero di volta in volta.

«Abbiamo parlato molto del nostro dovere e di come raggiungere la giusta meta...La vittoria ottenuta dopo un'intera vita di laboriosa fatica vale più di un facile successo chiunque viva sinceramente e affronti senza piegarsi dolori e delusioni è assai più degno di chi ha sempre avuto il vento favorevole non conoscendo altro che una relativa prosperità» scrisse Vincent da Amsterdam il 3/4/1878.

Parlò al plurale, usò il noi, a sottolineare che le riflessioni esposte erano comuni ad entrambi. Da allora essi scavando nelle loro interiorità ne coltiveranno le radici più profonde.

«L'infinito e il miracoloso ci sono necessari ed è giusto che l'uomo non si accontenti di qualcosa di meno e che non sia felice finché non li ha conquistati. Questo è il credo espresso nell'opera di tutti gli uomini buoni, di tutti coloro che hanno scavato più a fondo, e cercato di più e amato più degli altri – che hanno scandagliato il fondo del mare della vita. Dobbiamo gettarci nel profondo se vogliamo pescare qualcosa, e anche se a volte dobbiamo lavorare per l'intera notte senza prendere nulla è bene non arrenderci, ma gettare di nuovo le reti al mattino.

Continuiamo, quindi, tranquillamente sulla nostra strada, verso la luce, sursum corda. Continuiamo il nostro cammino amandoci a vicenda, con fede, speranza e sopportazione – verso la vita eterna – e non rammarichiamoci troppo delle nostre imperfezioni, poiché chi non ne ha, ha quella di non averne e chi si ritiene saggio sotto ogni aspetto farebbe bene a ricominciare ad essere sciocco.«Nous sommes aujourd'hui ce que nous etions hier» e cioè «uomini onesti», uomini che devono essere provati dal fuoco della vita per trarne forza e sicurezza ed essere, con la grazia di Dio, quello che sono per natura»
(lettera a Theo, Amsterdam 3/4/1878)

Alla ricerca "dell'infinito e del miracoloso".
Ma, mentre Theo per passione e per professione li cercò nelle opere d'arte, Vincent radicalizzò la sua opzione religiosa e scelse di mettersi al servizio dei minatori del Borinage; osservò le loro famiglie, ne condivise i bisogni, i dolori, cercò, in tutti i modi che gli furono possibili, di aiutarli.

La lettera che scrisse a Theo da Wasmes nell'aprile del 1879 descrive meticolosamente i particolari ambientali e sociali della vita dei minatori; la si può benissimo considerare, col linguaggio odierno, una sorta di analisi sociologica ante litteram; testimonia un'esperienza personale significativa, la discesa in una miniera di carbone, che lasciò tracce indelebili nella memoria di Vincent:

«Non molto tempo fa feci una spedizione interessante, passando sei ore in una miniera, quella di Marcasse, una delle più vecchie e più pericolose della zona. Gode di cattiva fama perché molti vi trovano la morte, sia salendo che scendendo, oppure in seguito a esplosioni, avvelenamento dell'aria, infiltrazioni d'acqua e

frane. E' un luogo molto tetro e sulle prime tutto vi appare cupo e sinistro. Quasi tutti i minatori sono febbricitanti; hanno un aspetto stanco ed emaciato, il loro volto è scavato dalla fatica e invecchiato anzitempo. In generale anche le donne sono sciupate e stanche. Intorno alla miniera si vedono alcune povere capanne di minatori, pochi alberi anneriti dal fumo, cespugli di rovi, mucchi di letame e di cenere, scarti di carbone, ecc. Maris saprebbe farne uno splendido quadro.

Cercherò di disegnare un piccolo schizzo per dartene un'idea. Avevo un'ottima guida – un uomo che lavora in quella miniera da trentatré anni, gentile e paziente. Mi spiegò molto bene ogni cosa affinché ne avessi un'idea ben chiara.

Insieme scendemmo ad una profondità di 700 metri ed esplorammo ogni angolo di quel mondo sotterraneo. I maintenages o gredins (le celle in cui lavorano i minatori) che sono situati più lontano dall'uscita vengono chiamati caches.

La miniera ha cinque strati carboniferi, ma i tre strati superiori, ormai sfruttati, sono stati abbandonati: non vale la pena di lavorarci perché la resa sarebbe minima. Un quadro di maintenages costituirebbe davvero una cosa mai vista prima d'ora. Immagina una fila di celle in una galleria bassa e piuttosto stretta sostenuta da pali. In ognuna di queste celle, un minatore coperto di una rozza tuta, sudicio e nero come uno spazzacamino, estrae il carbone alla pallida luce di una piccola lampada. In alcune celle gli è possibile stare in piedi; in altre lavora sdraiato (tailles a droit tailles à plat). La disposizione fa pensare alle cellette di un favo, o al tetro corridoio di una prigione sotterranea, o a una fila di piccoli telai da tessitore o, meglio ancora, a una fila di forni da pane come

hanno i contadini o alle divisioni di una cripta. Le gallerie sono come gli alti camini delle fattorie del Brabante.

Vi sono alcune piccole infiltrazioni d'acqua e la luce della lampada del minatore fa uno strano effetto, come riflessa in una grotta con stalattiti. Alcuni minatori lavorano nei maintenages, altri caricano il carbone in carrelli che corrono su rotaie come piccoli tram. Il lavoro di carico è effettuato in gran parte da ragazzini e ragazzine. A 700 metri di profondità c'è anche una specie di stalla con sette vecchi cavalli che trainano i carrelli fino al cosiddetto accrochage, il punto dal quale vengono issati alla superficie. Altri minatori riparano le vecchie gallerie per impedire che possano crollare o ne scavano di nuove nella vena carbonifera. Come i marinai che, quando sono a terra, sentono la nostalgia del mare nonostante i suoi pericoli, i minatori preferiscono stare nelle viscere della terra che alla luce del sole. Qui i villaggi sono tristi e abbandonati: è sottoterra che pulsa la vita. Chi non scende nelle miniere potrebbe vivere qui per anni senza rendersi conto del vero stato delle cose.

Numerosi sono gli analfabeti; la gente è molto ignorante, ma sbriga con intelligenza e rapidità il suo difficile lavoro. Sono individui franchi e coraggiosi, di bassa statura ma tarchiati, con occhi malinconici e incavati. Lavorano moltissimo e sanno fare molte cose. Hanno un temperamento nervoso – non debole ma sensibile – e nutrono un odio profondo e una forte diffidenza verso chiunque abbia un carattere autoritario. Coi carbonai bisogna avere il carattere e il temperamento del carbonaio, senza boria e supponenza, altrimenti non si riuscirà mai ad andare d'accordo con loro e a guadagnarsi la loro fiducia.

Ti ho già parlato di quel minatore che fu gravemente ferito in un'esplosione? Grazie al cielo è guarito; ora comincia a uscire e a percorrere piccole distanze per riabituarsi a camminare; le braccia sono ancora deboli e ci vorrà del tempo prima che possa usarle per lavorare, ma è fuori pericolo. Abbiamo avuto molti casi di febbre tifoidea e di febbre maligna, che qui viene chiamata la sotte fievre perché da incubi e delirio. Ci sono quindi parecchie persone malate e malaticce, emaciate, deboli, disgraziate.

In una casa hanno tutti la febbre e così gli ammalati devono curare gli ammalati. "Ici c'est les malades qui soignent les malades" mi disse una donna. Si, "le pauvre est l'ami du pauvre".

Hai visto un bel quadro in questi ultimi tempi? Aspetto ansiosamente una tua lettera. Israels ha lavorato molto? E Maris e Mauve?

Qualche giorno fa è nato un vitellino, qui nella stalla; un graziosissimo animale che ha subito imparato a stare ritto sulle gambe. I minatori tengono molte capre e vi sono capretti in ogni casa; anche i conigli sono molto numerosi.

Devo uscire a visitare alcuni malati e sono quindi costretto a lasciarti. Quando hai tempo, fammi avere qualche riga. Saluti alla famiglia Roos ed anche a Mauve quando lo vedi. A te i migliori auguri e credimi sempre con una calda stretta di mano

il tuo affezionatissimo fratello, Vincent

Scendere in una miniera è una sensazione molto sgradevole. Si scende in una specie di cesta o gabbia, come un secchio nel pozzo; ma qui si tratta di un pozzo profondo 500-700 metri, così che quando si guarda in alto dal fondo, la luce del giorno ha le dimensioni di una stella nel cielo.

E' come trovarsi a bordo di una nave per la prima volta, ma ancora peggio; fortunatamente il viaggio è breve. I minatori vi sono abituati e tuttavia non riescono mai a vincere un giustificato senso di paura e di orrore. Comunque, una volta giunti sul fondo il peggio è passato e si è largamente ricompensati del disturbo da tutto quello che c'è da vedere.»

Vincent si dedicò caparbiamente alla cura dei malati praticando una solidarietà attiva verso le loro famiglie; donò di tutto: capi di abbigliamento, coperte, denaro.

Ad "imitazione di Cristo" seguì alla lettera le indicazioni contenute nella Bibbia e, soprattutto, quelle raccomandate da Gesù negli evangeli. Il prossimo lo assorbì interamente; regalò persino le sue scarpe e andò in giro scalzo.

Ma come poteva un solo uomo alleviare le conseguenze di una miseria così infelice? Era il 1879, storicamente la fase di nascita del sistema industriale. In futuro, quelle inumane condizioni di vita spingeranno moltitudini di lavoratori sfruttati ad associarsi tra loro per ribellarsi alla loro inaccettabile condizione sociale.

"*I malati curano i malati; il povero è l'amico del povero*".

Vincent lo scrisse e ne fu sempre convinto.

Sicuramente, Francesco d'Assisi avrebbe invitato Vincent a frequentare la sua comunità, lo avrebbe accolto calorosamente apprezzandone la sincerità d'animo e la purezza mentale.

Se Vincent avesse avuto la stessa fortuna di Francesco di essere circondato da amici che gli vollero bene e che compresero la natura e la forza spirituale contenute nella sua sovversiva coerenza, la sua vita avrebbe avuto uno sviluppo diverso e si sarebbe consolidata nella scelta religiosa del servizio al prossimo.

Invece, il suo ruolo religioso all'interno della chiesa protestante dipese dal Consiglio Ecclesiatico di Bruxelles che lo accusò di eccesso di zelo e non gli rinnovò l'incarico di evangelista laico. Egli avvertì per intero su di sé tutto il peso di quella morsa di doveri ricattatori, d'ipocrisia istituzionale, di ossequio borghese. La disperazione che lo abbatté, va considerata la umanissima reazione di un'anima sensibile protesa verso la verità, non certamente un osso buono per essere rosicchiato da certi cani specializzati in psicanalisi, in cerca di pazienti immaginari e che finiscono spesso con lo immaginare le cose al posto dei loro pazienti.

Nonostante le contrarietà subite, rimase il più lucido analista di se stesso, una dote impareggiabile che manterrà anche nei momenti meno fortunati della sua breve vita.

Il bisogno di coerenza lo rese ingestibile da parte della sua famiglia, impermeabile ai consigli degli altri quando scaturivano da convenzioni sociali. Dimostrò più volte umiltà e attenzione alla riflessione; cercò sempre motivazioni etiche per il suo agire; volle vivere in maniera coerente con quel che pensava e sentiva; per questo rimase troppo vulnerabile nei confronti delle pressioni affettive; l'incomprensione degli altri alimentò in lui un senso di colpa implacabile e doloroso.

La lettera scritta il 15/10/1879 è fondamentale per capire che tipo di persona era allora e quanto di quella persona rimase vivo in lui, dopo, nel suo futuro di pittore.

Riportarne il testo lo considero un dovere intellettuale e umano, perché permette di conoscere Vincent al di fuori di ogni speculazione psico-letteraria o affaristico-editoriale.

Vincent si interrogò, valutò, rivelò la sua crisi personale; si concentrò per trovare una meta, una rotta da seguire; preparò il

terreno per il suo viaggio alla ricerca della luce e della verità da "strappare alla natura".

«*Caro Theo,*

ti scrivo per dirti quanto ti sono grato per la tua visita...Le ore che abbiamo trascorso insieme ci hanno almeno dato la certezza di essere tuttora entrambi nel mondo dei vivi. Quando ti ho rivisto e ho preso a camminare con te, ho avuto una sensazione che da tempo non provavo più, come se la vita fosse qualcosa di buono e prezioso da tener caro. Mi sono sentito più vivo ed allegro di quanto non mi sia sentito da molto tempo, poiché man mano la vita è diventata per me meno importante, meno preziosa e quasi indifferente. Almeno, così credevo. Quando si vive con gli altri e si è uniti a loro da un affetto sincero, si è consapevoli di avere una ragione di vita e non ci si sente più del tutto inutili e superflui: abbiamo bisogno l'uno dell'altro per compiere lo stesso cammino come compagni di viaggio, ma la stima che abbiamo di noi stessi dipende molto anche dai nostri rapporti col prossimo.

Un prigioniero condannato alla solitudine al quale sia vietato passeggiare, ecc., finirebbe col risentirne, esattamente come chi digiuni troppo a lungo. Come chiunque altro io sento il bisogno di una famiglia, di amicizie, di affetto, di rapporti cordiali col prossimo, non sono fatto di sasso o di ferro, come un idrante o un lampione, e quindi non posso vivere privo di tutto questo senza sentire un profondo senso di vuoto. Ti dico questo perché tu sappia quanto bene mi ha fatto la tua visita.

E come spero che noi due non si diventi mai estranei, così spero lo stesso per quanto riguarda tutti a casa. Ma per il momento non mi sento di tornarci e preferirei di gran lunga rimanere qui. Forse la colpa è mia, forse hai ragione quando dici che non vedo le

cose obiettivamente: può quindi darsi che, nonostante la mia profonda ripugnanza e la fatica che mi costerebbe, decida di andare a Etten almeno per qualche giorno.

Ricordando con gratitudine la tua visita, ripenso naturalmente anche alle nostre discussioni. Tutte cose che ho già sentito, e molto spesso: progetti per migliorare la mia situazione, cambiamento d'ambiente per rimettermi in forze. Non essere irritato con me se ti dico che ho un po' di paura: in passato ho già sentito questi consigli e i risultati non sono stati felici. Quante cose si sono discusse che, in seguito, si sono rivelate irrealizzabili!... Preferirei morire piuttosto che venir preparato alla missione religiosa dall'accademia e ho avuto una lezione da un falciatore tedesco che mi è servita assai di più di una lezione di greco. Migliorare la mia vita: credi davvero che non voglia farlo o non ne senta il bisogno? Vorrei essere assai migliore di quanto non sia. Ma appunto perché lo considero profondamente, temo quei rimedi che possono rivelarsi peggiore del male stesso. Si può biasimare un malato che esige di essere curato da un bravo medico anziché da un ciarlatano?...D'altra parte ti sbaglieresti anche se pensassi che farei bene a seguire alla lettera i tuoi consigli, diventando incisore di biglietti da visita e di intestazioni in genere, oppure un contabile, carpentiere e persino fornaio , secondo i consigli (curiosamente contrastanti) di altra gente. Ma, mi dirai, non pretendo che tu segua i miei consigli alla lettera: temo soltanto che tu ti abitui a trascorrere le tue giornate nell'ozio e ritengo necessario che tu faccia qualcosa.

Permettimi di obiettare che questo è un ben strano genere si "ozio". Mi è piuttosto difficile difendermi, ma sarei molto addolorato se, col tempo, tu non riuscissi a vedere le cose diversamente. Non credo sarebbe giusto ribattere a tale accusa

diventando, ad esempio, un fornaio. Certo la risposta sarebbe decisiva (sempre supponendo che, da un momento all'altro, sia possibile trasformarsi in fornaio, barbiere o bibliotecario); ma sarebbe anche sciocca, più o meno come il gesto di colui che, rimproverato di crudeltà perché viaggiava in groppa a un asino, scese immediatamente e continuò il cammino portandosi l'asino sulle spalle.

Scherzi a parte, penso davvero che tutto andrebbe meglio se i nostri rapporti diventassero più cordiali. Se dovessi pensare di essere di peso o di ostacolo a te o alla famiglia, se dovessi rendermi conto della mia assoluta inutilità, sentendomi intruso e proscritto tanto da capire che la mia morte sarebbe una liberazione per tutti ed essere costretto ad appartarmi sempre più da tutti – se così fosse veramente sarei preso da una profonda angoscia e dovrei lottare contro la disperazione. E' un pensiero che non riesco a sopportare, e ancor più insopportabile è il pensiero che tanta discordia e tanta sofferenza tra noi e nella nostra casa possano esser causate da me. Se dovessi esserne certo mi augurerei di non aver molto da vivere.

Ma a questo pensiero che spesso mi deprime indicibilmente e in maniera eccessiva, ne segue un altro. Forse questo non è che un terribile incubo e in seguito impareremo a comprenderci e a vedere le cose in modo più costruttivo, forse le cose volgeranno al meglio anziché al peggio.»

La scelta della pittura

«Quanto a me, è inutile che ti dica che qui nel Borinage non vi sono quadri; probabilmente, questa gente non sa neanche che cosa sia un quadro. Non ho quindi visto più nulla in campo artistico da

quando lasciai Bruxelles. Ciò nonostante, il paese è assai pittoresco e caratteristico: tutto sembra parlare ed è pieno di significato. In questi ultimi tempi, nei giorni oscuri prima di Natale, la terra era coperta di neve; e allora tutto faceva pensare ai quadri medioevali del vecchio Bruegel e a quelli di coloro che seppero rendere così bene tale particolare effetto di rosso e verde, nero e bianco. L'opera di Thijs Maris e di Albrecht Durer è ovunque presente. Vi sono stradine malconce, invase dai cespugli di rovi, e vecchi alberi contorti dalle radici fantastiche che fanno pensare alla strada incisa da Durer in "La morte e il cavaliere". E' stato davvero uno strano spettacolo vedere i minatori che rincasavano al crepuscolo sulla neve bianca. Gli uomini sono completamente neri: quando risalgono dalle miniere sembrano spazzacamini. Più che case, le loro piccole abitazioni si dovrebbero chiamare capanne; sono disseminate lungo le stradine nel bosco e sui versanti delle colline. Qua e là si vedono tetti coperti di muschio e, la sera, le luci brillano cordiali attraverso le piccole finestre.

Nel nostro Brabante, abbiamo molte querce e, in Olanda, i salici, qui, giardini, campi e prati, sono circondati da siepi di pruno selvatico. Con la neve sembrano caratteri neri su carta bianca come pagine del vangelo. Questa notte è iniziato il disgelo: non so dirti quanto sia pittoresco il paesaggio, ora che la neve si scioglie, scoprendo i campi neri col verde grano invernale».

Wasmes, 26 dicembre 1878. Com'era, già allora, un fine scrittore, Vincent! Com'era già pronto per la pittura con la sua penetrante capacità di osservazione! Come riusciva a descrivere i luoghi vivamente, dettagliatamente, quasi animandoli! Li faceva vibrare di natura: la neve, i cespugli di rovi, i vecchi alberi dalle

radici contorte, i minatori neri come spazzacamini, le capanne nelle stradine del bosco con le luci che brillavano attraverso le finestre.

«Tutto sembra parlare ed è pieno di significato».

In effetti, le sue orecchie vigili sentirono tutto e i suoi occhi sensibili videro tutto. Fu un'antenna che ricevette e trasmise i sentimenti colorati della natura e quelli degli uomini.

La vita nel Borinage, però, vissuta in assoluta indigenza, mise a dura prova il suo fisico e il morale. Forse, se fossero state solamente le precarie condizioni di vita materiale, egli le avrebbe, in qualche modo, saputo affrontare e superare. Invece, l'opposizione dei suoi genitori e la critica di tutti i familiari nei confronti della sua scelta di predicare e servire i minatori, ponendosi al loro livello, vivendo le loro stesse condizioni materiali o anche peggio, lo abbatterono e ne fiaccarono l'energia. Secondo costoro avrebbe dovuto guadagnarsi da vivere attraverso un qualsiasi lavoro. Mettendo in moto la loro fantasia pigra gliene proposero un bel ventaglio, dall'incisore di biglietti da visita al fornaio; ritennero buono qualsiasi lavoro pur di allontanarlo da quella vita di stenti e di sacrifici per loro incomprensibili.

Le preoccupazioni per il futuro di Vincent scaturirono tutte da una logica di mera gerarchia sociale tralasciando i caratteri originali della sua personalità. L'incomprensione divenne tanto più pericolosa e dolorosa quanto più si caricò di altruismo. Vincent si trovò costretto ad un doloroso e sofferto periodo di isolamento affettivo; ebbe bisogno di liberarsi dagli altri e di liberare se stesso da quello che era stato sino a pochi mesi prima.

Il cambiamento che egli auspicò alla fine della lettera, arrivò l'anno successivo e segnerà la sua intera esistenza: scelse di dedicarsi interamente alla pittura. Afferrò il filo della sua interiorità, legò

definitivamente il suo passato e il suo futuro, diede linfa fresca ai caratteri più esaltanti della sua matrice personale originale e lucida.

Ancora una volta, sarà una lettera a spiegarci come sia avvenuto e quanto sia stato profondo il cambiamento prolifico che egli intraprese. La scrisse da Cuesmes nel luglio 1880; è una delle lettere più lunghe scritte da Vincent. Bisogna leggerla senza scomporla troppo; essa presenta un'auto analisi che porta a sintesi molti dettagli precedenti; costituisce un esempio di sincera umiltà e manifesta una ricerca di affetto e un bisogno acuto di identità personale e sociale.

Per evitare le grinfie degli psico analizzatori anestetizzanti, tombaroli della mente creativa, invitiamo ad una lettura di stralci importanti della lettera attenzionando certe espressioni affettive, la ricercatezza di alcuni riferimenti letterari, la pacatezza delle riflessioni sugli intrecci tra il mondo della letteratura e quello della pittura, il riconoscimento del "fuoco che arde nel suo cuore" e il dispiacere per il fatto che "nessuno viene a scaldarvisi.

«*Caro Theo,*
come forse sai sono tornato nel Borinage. Papà parlava di fermarmi piuttosto nei pressi di Etten; ho detto di no, e credo così di aver agito per il meglio. Involontariamente sono diventato per la famiglia una specie di personaggio impossibile e sospetto; qualcuno che non riscuote fiducia, e quindi come potrei essere utile a qualcuno?

Per questa ragione sono del parere che il partito migliore e più logico da prendere sia quello di andarmene e di tenermi a debita distanza, facendo come se non esistessi.

E' come la muta per gli uccelli, il tempo in cui cambiano le piume, per noi uomini corrisponde al periodo di avversità e di disgrazia, ai tempi difficili. In questo tempo di muta ci si può fermare, ma se ne può anche uscire come rinnovati, ma comunque sono cose che non si fanno in pubblico, non sono affatto divertenti, è per questo che bisogna eclissarsi. E va bene sia pure...Si tratta di cercare in tutti i modi di trarre un buon profitto anche da queste passioni. Per esempio, per nominarne una, ho la passione più o meno irresistibile per i libri, e sento il bisogno continuo di istruirmi, di studiare se così preferisci,proprio come ho bisogno di mangiare il pane. Tu puoi capire questo. Quando mi trovavo in un altro ambiente, un ambiente di quadri e di cose d'arte, sai bene che presi per quell'ambiente una violenta passione, che arrivava fino all'entusiasmo. E non me ne pento, e ancora adesso, lontano dal paese, ho spesso la nostalgia per il paese dei quadri.

Forse ricordi bene che sapevo benissimo (e forse lo so ancora) chi fosse Rembrandt, o Millet, o Jules Duprè, o Delacroix, o Millais, o M. Maris. Bene ora non sono più in quell'ambiente - pure quel qualcosa che si chiama anima pare che non muoia mai, che viva sempre, sempre e ancora sempre. Quindi, invece di soccombere al male del paese, mi sono detto: il paese e la patria sono dovunque. E quindi invece di abbandonarmi alla disperazione, ho optato per la malinconia attiva, per quel tanto che mi consentiva l'energia, in altre parole ho preferito la malinconia che spera a quell'altra che, cupa e stagnante, dispera...Ma occorre imparare a leggere, come occorre imparare a vedere, a vivere...Il mio tormento non è altro che questo: in che cosa potrò riuscire, non potrei servire o riuscire utile a qualcosa e, come potrei saperlo, e devo approfondire un soggetto piuttosto che un altro? Vedi ciò che mi tormenta continuamente, e

poi uno si sente prigioniero dell'imbarazzo, escluso dalla partecipazione a questa o a quell'opera, mentre queste e quelle cose necessarie non sono a portata di mano. A causa di ciò si è per forza presi dalla malinconia, poi si sente il vuoto là dove potrebbero essere amicizia e grandi seri affetti, e si sente un terribile scoraggiamento rodere la stessa energia morale, e la fatalità sembra poter mettere dei freni all'istinto dell'affetto, e c'è una marea di disgusto che ti sommerge...sarei ben felice se tu riuscissi a vedere in me qualcosa d'altro che una specie di fannullone. Perché c'è fannullone e fannullone.

C'è chi è fannullone per pigrizia e per mollezza di carattere, per la bassezza della sua natura, e tu puoi prendermi per uno di quelli. Poi c'è l'altro tipo di fannullone, il fannullone per forza, che è roso intimamente da un grande desiderio d'azione, che non fa nulla perché è nell'impossibilità di fare qualcosa, perché gli manca ciò che è necessario per produrre, perché è come in una progione, chiuso in qualche cosa, perché la fatalità delle circostanze lo ha ridotto a tal punto; non sempre uno sa quello che potrebbe fare, ma lo sente d'istinto: eppure sono buono a qualcosa, sento in me una ragione d'essere! So che potrei essere un uomo completamente diverso! A cosa potrei essere utile, a cosa potrei servire? C'è qualcosa in me, che è dunque? Questo è un tipo diverso di fannullone, se vuoi puoi considerarmi tale.

Un uccello chiuso in gabbia in primavera sa perfettamente che c'è qualcosa per cui egli è adatto, sa benissimo che c'è qualcosa da fare, ma che non può fare; che cosa è? Non se lo ricorda bene, ha delle idee vaghe e dice a se stesso:«Gli altri fanno il nido e i loro piccoli e allevano la covata», e batte la testa contro le sbarre della gabbia. E la gabbia rimane chiusa, e lui è pazzo di dolore.

«Ecco un fannullone» dice un altro uccello che passa di là, «quello è come uno che vive di rendita». Intanto il prigioniero continua a vivere e non muore, nulla traspare di quello che prova, sta bene e il raggio di sole riesce a rallegrarlo. Ma arriva il tempo della migrazione. Accessi di malinconia – ma i ragazzi che lo curano nella sua gabbia si dicono che ha tutto ciò che può desiderare – ma lui sta a guardare fuori il cielo turgido, carico di tempesta, e sente in sé la rivolta contro la fatalità. «Io sono in gabbia, sono in prigione, e non mi manca dunque niente, imbecilli? Ho tutto ciò che mi serve! Ah, di grazia, la libertà, essere un uccello come tutti gli altri!»

Quel tipo di fannullone è come quell'uccello fannullone.

E gli uomini si trovano spesso nell'impossibilità di fare qualcosa, prigionieri di non so quale gabbia orribile, orribile, spaventosamente orribile.

Lo so che c'è anche la liberazione, la liberazione tardiva. Una reputazione rovinata a torto o a ragione, la timidezza, la fatalità delle circostanze, la disgrazia, ecco tutto quello che rende gli uomini dei prigionieri.

Non si sa sempre riconoscere ciò che ti rinchiude, che ti mura vivo, che sembra sotterrarti, eppure si sentono non so quali sbarre, quali muri. Tutto ciò è fantasia, immaginazione? Non credo, e poi uno si chiede: «Mio Dio, durerà molto, durerà sempre, durerà per l'eternità?»

Sai tu ciò che fa sparire questa prigione? E' un affetto profondo, serio. Essere amici, essere fratelli, amare spalanca la prigione per potere sovrano, per grazia potente. Ma chi non riesce ad avere questo rimane chiuso nella morte. Ma dove rinasce la simpatia, lì rinasce anche la vita.

Talvolta la prigione si chiama: pregiudizio, malinteso, ignoranza fatale di questa o di quest'altra cosa, sfiducia, falsa vergogna.

Ma per parlare d'altro, se io sono sceso, tu da un lato sei salito. E se io ho perduto delle simpatie, tu ne hai guadagnate. Ecco quello di cui sono contento, te lo dico in verità, ciò mi renderà sempre contento. Se tu fossi un tipo poco serio o superficiale, potrei temere che duri poco, ma poiché ti so molto serio e profondo, sono portato a credere che durerà. Solamente se ti fosse possibile di vedere in me qualcosa d'altro che un fannullone di cattiva specie, ne sarei molto lieto.

E poi se mai potessi fare qualcosa per te, esserti utile in qualcosa, sappi che sono a tua disposizione. Se ho accettato quello che mi hai mandato, potresti a tua volta, nel caso che in un modo o nell'altro io ti possa essere utile, chiederlo a me, e io ne sarei contento e lo considererei come una prova di fiducia. Siamo molto lontani l'uno dall'altro, e sotto certi aspetti possiamo avere dei punti di vista diversi, ma ciò nonostante, in un dato momento, in un dato giorno uno di noi potrebbe rendere un servizio all'altro».

Rendere un servizio all'altro. Che intuitiva premonizione! Ma chi l'avrebbe reso il servizio? Vincent a Theo, o Theo a Vincent? Sappiamo, ormai bene, che servirono entrambi l'uno all'altro; l'uno determinò la vita dell'altro.

A quella lettera ne seguirono tante altre e altrettante ne ricevette Vincent. Mese dopo mese la loro intesa si strutturò; furono fratelli, amici, sostenitori; due vasi comunicanti che si scambiarono cultura, affetto, intelletto.

In Vincent, l'energia creativa sovrabbondante ebbe continuamente bisogno di essere incanalata, di trovare concretezza,

realizzazione. L'impossibilità di poterlo fare attraverso l'opera di servizio ai minatori, gli permise di liberare quel fiume che gli vorticava dentro, il suo amore per l'arte, la capacità di trasferire idee, sentimenti ed osservazioni in figure e colori.

Il suo bisogno di una identità personale e sociale, il suo desiderio di guadagnarsi da vivere con un lavoro serio, coerente con la sua personalità, lo condussero verso la realtà sconvolgente e faticosa del lavoro artistico, verso un'attività mentale e fisica di escavazione originale che diede voce alla sua sensibilità vulnerabile e alla sua intuizione potente ed esplosiva.

Concentrò le sue energie; con la mente, il cuore, il corpo rozzo ma resistente e generoso iniziò a darsi obiettivi ravvicinati; procedette a tappe con la tenacia degli "ouvriers" e con la pazienza dei contadini.

Theo gli era stato a fianco da diversi anni, ma, nel momento in cui Vincent prese la decisione di dedicarsi interamente all'arte, il suo ruolo divenne ancora più determinante; si incaricò di mantenerlo economicamente e gli fu da stimolo divenendo il suo principale, indispensabile interlocutore.

Il loro scambio affettivo ed intellettivo si intensificò e da allora, non è esagerato dirlo, cominciarono a vivere l'uno per l'altro; le loro personalità si interseceranno tante volte; condivideranno occasioni di vita quotidiana ed esperienze emotive impazienti e arroventate.

Vincent iniziò con gli schizzi e i disegni; annotò tutto ciò che colpì i suoi occhi; studiò con impegno il corso di disegno Bargue, pubblicato nel 1860, uno tra i più ostici della materia.

«*Mi propongo di finirlo prima di iniziare un'altra cosa –* scrisse a Theo *– poiché di giorno in giorno mi sveltisce e mi rafforza sia la mano, sia lo spirito, e non sarò mai abbastanza riconoscente al signor Tersteeg per avermelo così generosamente prestato. I modelli sono eccellenti. Nello stesso tempo sto leggendo un libro sull'anatomia e un altro sulla prospettiva. Spero tuttavia che queste spine daranno all'ora giusta il loro fiore e che questa lotta in apparenza sterile non sia altro che un lavoro di procreazione. Prima il dolore, poi la gioia*».

Si mise "in cammino" per "imparare a disegnare bene, a dominare sia la matita sia il carboncino, sia il pennello"; con la profonda consapevolezza che una volta imparato ad usare questi materiali di lavoro avrebbe potuto "fare delle buone cose" ovunque, "nel Borinage altrettanto pittoresco quanto la vecchia Venezia, l'Arabia, la Bretagna, la Normandia, la Picardia o Brie".

Ebbe inizio così il suo nomadismo artistico; ma, non fu mai veramente da solo. Theo gli rimase al fianco per tutto il tempo; l'aiuto economico che gli offrì per puro affetto fraterno, acquisì, ben presto, la forma di un patto tra un artista e il gallerista che lo sosteneva.

In diverse lettere, Vincent si rivolse a Theo definendolo uomo d'affari per i successi che quest'ultimo riportò lavorando con la galleria dei Goupil e per l'importante ruolo svolto a sostegno dei giovani pittori emergenti. La competenza e l'affidabilità di Theo furono indubbie, riconosciute ed apprezzate da clienti, artisti e datori di lavoro.

Il patto tra Vincent e Theo nacque per libera volontà di Theo; successivamente Vincent richiese una forma di rendita mensile che

gli consentisse di dipingere senza avere preoccupazioni economiche. Tra artisti e galleristi vi sono sempre state forme di accordi commerciali; ma, l'intesa tra Vincent e Theo, ebbe sempre una predominanza affettiva che travalicò ampiamente i confini economici propri dello scambio commerciale.

Ne furono stabiliti i contenuti concreti: Vincent avrebbe ricevuto 150 franchi al mese, una somma che Theo riteneva insufficiente per potere lavorare serenamente, ma che a Vincent bastò per risparmiargli le problematiche legate all'indigenza. A quell'epoca 150 franchi non erano certo una cifra modesta; basta ricordare che il postino Roulin, amico di Vincent ad Arles nel 1888 ne guadagnava 120 e con quelli riusciva a sfamare dignitosamente la sua famiglia. Tuttavia, vivendo solo, non potendo economizzare sulle spese di vitto e alloggio, su colori e tele, Vincent si ritrovò, alcune volte, privo di soldi a fine mese, costretto a mangiare pane e caffè d'orzo o a digiunare, in attesa di ricevere la rimessa di Theo per il mese successivo.

Vincent lavorò con grande foga e dedizione e i miglioramenti non tardarono a materializzarsi. Dopo la matita e il carboncino passò all'acquerello.

«*Vorrei che tu potessi vedere i due acquerelli che ho portato con me perché ti renderesti conto che valgono quanto quelli di chiunque altro...Ciò non toglie che quelli a venire potranno essere ancora più luminosi e chiari ma non si può fare subito quello che si vuole. Si progredisce a poco a poco*» (Etten, 21/12/1881).

All'AIA la frequentazione del cugino Anton Mauve, pittore affermato, tra la fine del 1881 e il 1882, lo incoraggiò e lo stimolò nell'uso della tavolozza. Mauve gli confermò la possibilità che la pittura poteva fargli guadagnare da vivere. Vincent abbracciò

calorosamente questa prospettiva poiché voleva rendersi autonomo dalla sua famiglia, "guadagnarsi il pane" da sé, con le proprie forze.

Pur prendendo piena consapevolezza delle sue capacità, ritenne di essere in perenne ricerca come ogni vero artista:

«*Devo avere una esperienza più vasta, devo imparare ancora di più...e ciò è questione di tempo e di perseveranza*»

(L'AIA, seconda metà maggio 1882).

Man mano che le sue idee si rafforzarono ne scaturì una vera e propria concezione personale dell'arte:

«*Lotto io stesso per riuscire a fare qualcosa che, pur essendo realistico, abbia del sentimento*» (Etten, 7 gennaio 1882).

«*Sia nella figura che nel paesaggio vorrei esprimere non una malinconia sentimentale ma il dolore vero. In breve voglio fare tali progressi che la gente possa dire delle mie opere: "Sente profondamente, sente con tenerezza", malgrado la mia cosiddetta rozzezza, e forse a causa di essa. Sembra pretenzioso parlare oggi in questo modo, ma è questo il motivo per cui voglio spingermi innanzi con tutte le mie forze. Cosa sono io agli occhi della gran parte della gente? Una nullità, un uomo eccentrico o sgradevole, qualcuno che non ha una posizione sociale né poteva averne una; in breve, l'infimo degli infimi. Ebbene, anche se ciò fosse vero, vorrei sempre che le mie opere mostrassero cosa c'è nel cuore di questo eccentrico, di questo nessuno...Di recente ho avuto pochi rapporti con altri pittori. Non me ne sono trovato svantaggiato. Non è il linguaggio dei pittori ma quello della natura che bisogna ascoltare. Ora capisco meglio di quanto non capissi allora il motivo per cui Mauve mi disse: "Non parlarmi di Duprè ma parlami del ciglio del fosso e di*

qualcosa di simile". Sembra una frase grossolana, ma è perfettamente vera. Il sentimento che ci suscitano le cose stesse, la realtà infine, è più importante dei sentimenti che ci suscitano i dipinti – per lo meno sono più fertili e più creativi»

(L'AIA, 21 luglio 1882).

Visse intensamente gli anni della fase iniziale della sua ricerca pittorica.

«*Questa è la mia ambizione, che malgrado tutto, è basata meno sull'ira che sull'amore, più sulla serenità che sulla passione. E' vero che spesso mi trovo nello stato più miserando, ma resta sempre un'armonia calma e pura, una musica dentro di me. Vedo disegni e dipinti nelle capanne più povere, nell'angolo più lurido. E la mia mente è attratta da queste cose come da una forza irresistibile.*

Le altre cose vanno perdendo sempre più interesse e, più me ne libero più rapidamente il mio occhio afferra le cose per il loro valore pittorico. L'arte richiede un lavoro persistente, lavoro malgrado tutto e osservazione continua. Per lavoro persistente intendo un lavoro continuativo, ma anche il non cambiare le proprie opinioni a richiesta del tale o del tal altro».

Vincent e Theo

L'AIA, secondà metà febbraio 1883 :
«Siamo fratelli, non è vero, e amici anche, e possiamo dirci tutto quanto pensiamo senza alcuna riserva mentale».

L'AIA luglio 1888:
«Ho una certa ambizione non per il numero dei quadri, ma perché l'insieme di queste tele rappresenta pur sempre un vero lavoro, sia tuo che mio».

Dopo che Vincent scelse la pittura come suo lavoro i ruoli dei due fratelli si ridefinirono: Theo continuò a fare il mercante d'arte, Vincent si dedicò alla pittura in maniera esclusiva .
L'affetto che li legò nutrì la loro affinità intellettuale.
Vincent impegnò tutto sé stesso: corpo, mente e cuore. Theo rimase al suo fianco rinnovandogli il suo amore fraterno con una sensibilità e una determinazione eccezionali.
Con il loro ininterrotto scambio intellettuale l'origine del loro amalgama si confuse; non si saprà mai con certezza quanto, ciascuno di loro due, contribuì all'opera grandiosa che si accumulò in appena dieci intensi anni, scanditi dai disegni e dai quadri di Vincent, alla maggior parte dei quali egli non appose la sua firma manifestando apertamente il fatto che gli sembrò ridicolo farlo.
Il patto con Theo sancì uno scambio emozionale, avviò una duplice, appassionata, unitaria ricerca di verità; una fiducia assoluta nelle potenzialità deflagranti dell'arte e, contemporaneamente, nella sua capacità innovatrice e consolatoria.

L'amore per la natura, il riconoscimento della potenza ispiratrice che essa contiene, contribuì a cementificare le loro volontà e costituì il nucleo originale delle loro interiorità. Di tutto questo, essi furono profondamente consapevoli.

La loro fratellanza affettiva e intellettuale svolse un compito arduo e diede, alla fine, un contributo importante al mondo dell'arte; essi contribuirono all'affermazione di un universo coloristico nuovo; sostennero decisamente la prospettiva di cambiamento tracciata dalla nuova generazione di pittori nell'uso dei colori e nella scelta dei soggetti da ritrarre.

Theo provò nei confronti del fratello un sentimento di ammirazione e di rispetto; ne riconobbe la bontà d'animo e la tenacia caratteriale; lo assecondò nelle scelte, anche in quelle che non condivise.

Tranne brevi, calcolati periodi di silenzio, non gli fece mai mancare il suo sostegno economico e affettivo; ai calcoli finanziari antepose sempre la solidarietà fraterna. La competenza che acquisì nel suo lavoro di gallerista fu di grande aiuto per la maturazione artistica di Vincent e servì come valida verifica della progressione del suo lavoro, offrendo continui, validi, stimoli culturali.

Oltre alla convivenza parigina di due anni, le visite personali e la fitta corrispondenza, permisero ai due fratelli di confrontare le loro riflessioni sulle novità sociali, culturali e artistiche del loro tempo. Essi mantennero uno stretto rapporto personale con altri pittori, giovani e meno giovani, destinati a segnare un passaggio nella storia dell'arte con quel movimento che prese il nome di impressionismo. Alcuni pittori, come Gauguin e Cezanne, andarono oltre l'impressionismo esprimendo un loro mondo artistico assolutamente originale,.

Sul rapporto tra Vincent e gli altri pittori occorre sfatare uno dei miti creati da biografi miopi, appassionati di psicanalisi spicciola, che hanno costruito con la loro pochezza umana e intellettuale una immagine gretta di Vincent, dipingendolo come uomo schivo, solitario, rifiutato da tutti e impossibile da sopportare. Dati di fatto incontrovertibili dimostrano, invece, che il carattere impulsivo e passionale di Vincent non gli impedì di avere sincere e disinteressate amicizie.

Tutte le persone più autentiche parlano senza peli sulla lingua, difendono le loro idee con tenace convinzione e per queste loro caratteristiche sono destinate ad essere apprezzate e stimate solo da coloro che ne riescono a vedere il cuore palpitante, l'altruismo, lo spirito di sacrificio, la sensibilità.

Vincent ebbe rapporti di amicizia significativi in ogni luogo dove soggiornò; amicizie vere, personali, profonde, sicuramente non di comodo, non dovute al ruolo sociale, alle ipocrisie, ai privilegi di classe sociale. Amicizie che hanno condiviso le sue sofferenze, le sue gioie, che hanno creduto in lui, che hanno riconosciuto le sue qualità umane e le sue potenzialità artistiche.

Ebbe sempre bisogno di una comunicazione personale libera, seria, moralmente ineccepibile, sensibile, ricca di compassione, intellettualmente feconda, densa di affetto. Questo bisogno poté estrinsecarlo particolarmente col suo amico più caro, con suo fratello Theo.

«*Non è forse vero, Theo, che noi siamo non soltanto fratelli ma anche amici e spiriti affini?*» (Etten, agosto 1881).

La sua, più che una domanda, fu un'affermazione, la conferma di una cosa già da tempo riconosciuta. La comunicazione personale

con Theo abbatté ogni barriera, riuscì a superare i limiti imposti dalle loro differenze di carattere e di esperienza. Tra di loro stabilirono un'interdipendenza prolifica e contagiosa; la compartecipazione all'opera di Vincent fu totale.

Il 14 maggio 1882 dall'AIA Vincent scrisse a Theo:

«Ti ho accennato a 150 franchi al mese, tu dici che ne avrò bisogno di più. Un momento, le mie spese in media non hanno superato i 100 franchi al mese da quando ho lasciato la Goupil, tranne quando ho dovuto viaggiare. E dapprima di Goupil mi bastavano 30 fiorini poi 100 franchi al mese...E se a volte ho avuto delle spese di viaggio, non ho pure imparato le lingue e sviluppato la mia mente – è denaro gettato quello? ...Se tu mi permettessi di continuare a ricevere il tuo aiuto, sarebbe un sollievo, una benedizione tanto inaspettata, tanto insperata, che mi sconvolgerebbe di gioia».

Nella successiva lettera della seconda metà di maggio, dopo aver spedito i suoi disegni, scrisse:

«Vedrai che nella cartella ci sono disegni di ogni tipo...Ora è forse meglio che tu li veda assieme e spero che da essi tu veda che io non vivo in ozio col tuo denaro».

Il patto tra di loro divenne esplicito, definitivo.

Theo dai primi disegni visti, credette da subito, nella singolarità artistica di Vincent e il suo giudizio non fu, per nulla, determinato esclusivamente dal loro grado di parentela.

Theo era abituato ad osservare attentamente le opere d'arte, comprendeva bene il valore innovativo del loro linguaggio immaginifico.

Definito il loro patto, a Vincent, operaio dell'arte, non rimase che "lavorare sodo", indefessamente.

«Essendo uno che lavora con le mani, mi sento a mio agio tra la classe operaia e cercherò di prendervi radice sempre più. Non posso fare altrimenti, non voglio fare altrimenti, non comprendo alcun'altra strada».

Ebbe una consapevolezza straordinaria del compito che scelse di svolgere:

«Voglio che tu capisca bene la mia concezione dell'arte. Bisogna lavorare a lungo e duramente per affermarne l'essenza. Quello a cui miro è maledettamente difficile, eppure non penso di mirare troppo in alto. Voglio fare dei disegni che vadano al cuore della gente. Sorrow non è che un inizio...Sia nella figura che nel paesaggio vorrei esprimere non una malinconia sentimentale ma il dolore vero. In breve voglio fare tali progressi che la gente possa dire delle mie opere: "Sente profondamente, sente con tenerezza" malgrado la mia cosiddetta rozzezza e forse persino a causa di essa»
. *(L'AIA, 21 luglio 1882)*

«Quanto al valore in denaro del mio lavoro, non oso dir altro se non che mi meraviglierei molto se col tempo il mio lavoro non dovesse diventare altrettanto vendibile quanto quello degli altri. Naturalmente non posso sapere se questo si verificherà ora o più avanti, ma ritengo che la via più sicura, che non può fallire è di lavorare dalla natura con fedeltà ed energia. Prima o poi il sentimento e l'amore della natura dovranno provocare una reazione in persone che si interessano d'arte. E' dovere del pittore essere completamente preso dalla natura e usare tutta la sua intelligenza nel suo lavoro per esprimere il sentimento, di modo che la sua opera

possa divenire intelligibile agli altri. Secondo me lavorare per il mercato non è precisamente la via giusta; anzi significa prendere in giro i cultori dell'arte. I pittori veri non possono averlo fatto; la simpatia che essi hanno ricevuto ad un determinato momento era il risultato della loro sincerità. Questo è tutto quanto so sull'argomento e penso di non avere bisogno di saperne di più» (L'AIA, 31 luglio 1882.

 Theo all'interno della galleria Goupil era costretto ad essere convincente con i clienti, soprattutto con i più danarosi che di solito erano i più narcisisti, i più legati al loro status sociale, meno attenti alle novità del mondo dell'arte, come, del resto, a quelle che tendevano a mutare la società. Giovane talentuoso, persona intelligente e colta, Theo dovette lottare per convincere i suoi datori di lavoro ad esporre le tele dei nuovi pittori; s'impegnò molto nel venderle per procurare loro un sostegno economico. Molti pittori non avendo la famiglia a sostenerli, privi di mezzi economici sufficienti, furono costretti a continui compromessi, a chiedere l'aiuto degli altri ed a sperare in mercanti illuminati come Theo.

 La corrispondenza epistolare tra Vincent e Theo, attivò un travaso di emozioni, di concetti e di intuizioni anticipati; sviluppò una sensibilità che si spinse al di là dei limiti imposti da una realtà avara e oppressiva. Nella comune ammirazione delle grandi opere d'arte essi ritroveranno l'ossigeno necessario a tenere in vita i loro sentimenti sinceri di dolore e di gioia.

 «Abbiamo in comune il gusto di guardare dietro le scene di teatro – scrisse Vincent – o, in altre parole, tutti e due tendiamo ad analizzare le cose. Ritengo sia proprio la qualità di cui si ha bisogno per dipingere – sia nel dipingere che nel disegno – bisogna fare uso

di quella capacità. Può darsi che in una certa misura la natura ci abbia forniti di una tal dote (ma tu indubbiamente la possiedi e così io forse, perché lo dobbiamo alla nostra infanzia nel Brabante e alle cose che ci circondavano, che hanno contribuito, più di quanto non accada normalmente a farci imparare a pensare), ma è particolarmente più tardi che il senso artistico sviluppa e matura col lavoro.

Non so come potresti diventare un ottimo pittore, ma indubbiamente credo che in te ci sia e che potrebbe svilupparsi la capacità di dipingere» (L'AIA, ottobre 1882)

La loro empatia fu così totale da fargli assumere, spesso, gli stessi ruoli, invertendoli continuamente; l'uno si apriva all'altro e, poi, la comprensione dell'altro lo spingeva ad assumerne le emozioni, le riflessioni, i desideri, le speranze.

La loro comunicazione epistolare iniziata per consuetudine familiare, col tempo si trasformò in bisogno irrinunciabile. Costretti a mantenere una distanza fisica a causa del lavoro, le lettere divennero il loro vero luogo di incontro mentale, il crogiolo delle loro interiorità.

Ogni lettera condensò un tratto della loro vita; contenne le esperienze vissute, rispose alle sollecitazioni dell'altro e finì col sommare le loro identità libere e sincere.

Attraverso le lettere, portarono a maturazione i frutti della loro natura visionaria. Ebbero il bisogno di sentire l'altro accanto, per condividere con lui le proprie emozioni:

«La mia stufetta è accesa. Oh, ragazzo mio, come vorrei che potessimo starcene seduti una sera a guardare disegni e schizzi e

litografie. Ne ho una nuova magnifica» (L'AIA, ottobre 1882)

La scrittura e la pittura assorbirono potentemente le brevi vite di Vincent e Theo.

Tanto fratelli!

«Vedo due fratelli che vanno a passeggio...uno di loro dice: "devo mantenere una certa posizione, devo restare negli affari, non penso di diventare pittore". L'altro dice: "Sto diventando come un cane, sento che il futuro mi renderà ancora più brutto e rozzo e prevedo che la "povertà sicura" sarà il mio destino, però, però sarò pittore". L'uno quindi...mercante d'arte, l'altro povero e pittore».

Questa sintesi contenuta nella lettera di Vincent n. 213 è senz'altro una intenzionale forzatura. Adottare semplicisticamente le due ambigue categorie professionali di pittore e mercante d'arte, per spiegare le vite di Vincent e Theo, è sicuramente riduttivo.

Anche se Vincent impiegò gli ultimi dieci anni della sua vita a realizzare disegni e tele, e Theo molti di più a vendere opere d'arte per conto dei Goupil, le loro vite non possono essere rinchiuse in rigidi cliché legati alla loro professione. Tra loro due non ci furono mai confini troppo netti; non vissero mai un vero e proprio distacco a causa della loro lontananza fisica oppure della loro differente professione. Anche quando non condivisero le stesse opinioni, mantennero saldo il loro legame affettivo: furono l'uno specchio per l'altro.

«*Com'è strano che io e te sembriamo avere gli stessi pensieri. Ieri sera, ad esempio, tornai a casa dai boschi con uno studio, ed ero stato profondamente assorto in quella questione della profondità del colore l'intera settimana e particolarmente in quel momento. E mi sarebbe piaciuto parlarne con te riferendomi in particolare allo studio che avevo dipinto, e, guarda un po', nella lettera di stamattina mi parli per caso di essere stato colpito a Monmartre dai colori forti e vivi, che nono stante ciò risultano essere armoniosi. Non so se si tratti esattamente della stessa cosa che ci ha colpiti entrambi, ma so bene che avresti provato quel che mi ha colpito in modo tanto particolare e probabilmente l'avresti considerato allo stesso modo*»
(L'AIA, settembre 1882).

Il travaso di fiducia tra di loro fu continuo e l'accettazione del carattere dell'altro fu così totale da farli apparire indivisibili: si accettarono senza aspirare alla perfezione.

«*Non pensare che io mi ritenga perfetto o che il fatto che molti mi considerino un tipo spiacevole non sia colpa mia. Sono spesso terribilmente malinconico, irritabile, ansioso di comprensione; e quando non ne ricevo cerco di agire con indifferenza, parlo con durezza e vado a combinare dei guai. Non mi piace stare in compagnia e spesso trovo difficile e penoso mescolarmi alla gente e parlare con loro. Ma sai qual è la causa, se non di tutto, di gran parte di ciò? Semplicemente i miei nervi; sono terribilmente sensibile, sia fisicamente che moralmente, e la debolezza dei miei nervi si è sviluppata in quei miserandi anni che mi hanno rovinato la salute. Chiedilo a qualunque dottore ed egli capirà subito come le notti passate per strada al freddo e all'aperto, l'ansia di procurarmi il pane, lo sforzo continuo perche ero senza lavoro, l'allontanamento*

dagli amici e dalla famiglia abbiano causato almeno i tre quarti delle stranezze del mio carattere e che a questo debbono ascriversi gli stati d'animo spiacevoli o i periodi di depressione. Ma tu, e chiunque altro si dia la pena di pensarci un poco su, non mi condannerai, spero, per questo, né mi troverai insopportabile. Cerco di combattere tutto ciò, ma non è il mio carattere che cambia per questo; e anche se questo dovesse essere il mio lato peggiore, maledizione, ho pure un lato buono, mi si può ben rendere anche merito di quest'ultimo, no?» (L'AIA, 6 luglio 1882).

Theo conobbe bene il lato buono di Vincent, così come ne conobbe la genialità artistica, l'eccessiva sensibilità e l'altruismo travolgente ed autolesionista.

Quante volte il senso del dovere spinse Vincent a lavorare senza un adeguato riposo e una sana nutrizione e ne logorò la salute?

«Ma ora mi sento in mare aperto – la pittura va continuata con tutte le forze che posso dedicarle…Sono certo che possiedo un istinto per il colore e che mi verrà sempre di più e che la pittura l'ho fin nel midollo delle ossa. Doppiamente e ancora doppiamente apprezzo che tu mi abbia aiutato tanto fedelmente e in modo tanto tangibile. Penso a te tanto spesso. Voglio che il mio lavoro diventi saldo, serio, virile anche perché tu possa averne soddisfazione, il più presto possibile» (L'AIA, settembre 1882).

Emergeva in lui, continuamente, il senso del dovere, la preoccupazione del "debito" da pagare al fratello.

La delusione per non averlo potuto fare lo attanaglierà sino alla fine. D'altronde, i quadri dei nuovi pittori si vendono poco e quelli di

Vincent ancora meno. Theo dovette intervenire numerose volte per incoraggiarlo:

«*Vedo dalla tua lettera che non stai bene e che ti fai un sacco di problemi. Bisogna che ti dica una cosa, una volta per tutte. Per me la questione dei soldi e della vendita dei quadri e l'intero aspetto finanziario non esistono, o meglio esistono come una malattia. Certamente la questione dei soldi non sparirà prima di una rivoluzione o probabilmente di una serie di rivoluzioni, quindi è necessario trattarla come quando uno ha la sifilide; ciò vuol dire che occorre prendere le precauzioni necessarie contro le difficoltà che possono saltare fuori, senza però farci la bile. Negli ultimi tempi ci hai pensato troppo, e benché non ci siano i preannunci di una difficoltà, tu ne stai soffrendo come se ci fossero. Per difficoltà intendo miseria, e occorre, quindi, per non arrivarci, procedere con cautela, senza fare eccessi, ed evitare per quanto è possibile le altre malattie. Parli di soldi che mi devi e che vuoi restituirmi. Non ne so nulla. Vorrei che raggiungessi la condizione di non avere mai questa preoccupazione. Considerando che insieme non abbiamo molto, dobbiamo fare in modo di non gravarci troppo le braccia, ma a parte questa considerazione, saremo in grado di andare avanti per qualche tempo senza vendere niente».*[21]

Cercò di trasmettergli fiducia.

«*Non passerà molto tempo prima che il pubblico chieda i quadri della nuova scuola, poiché essi stanno cambiando il modo di vedere della gente»*[22]

Fece di tutto per consentirgli di lavorare serenamente.

21 *Verranno giorni migliori – lettere a Vincent Van Gogh*, pag. 17-18 ed. Torri del vento Palermo 2013
22 *Ivi*, pag. 20 - ed. Torri del vento Palermo 2013

«Tu stai dando troppa importanza ad una cosa del tutto naturale, senza contare che mi hai ripagato fin troppe volte, sia con il lavoro che con la fraternità, la quale vale più di tutto il denaro che potrò mai possedere».[23]

Dal 1880 al 1890, la casa di Theo si riempì di disegni e di tele di Vincent. Alcune di queste vennero esposte nel negozio di colori del piccolo Tanguy.

Le sole lettere di Theo delle quali siamo venuti in possesso sono state scritte tra la fine del 1888 e il luglio del 1890; quelle precedenti sono andate disperse.

Tra '89 e il '90 esse sono piene di apprezzamenti esaltanti per le opere di Vincent:

«I girasoli questa settimana erano in mostra da Tanguy e vi facevano una gran bella figura. I tuoi quadri illuminano il negozio; papà Tanguy li ama molto ma non li vende, così come non vende nessun'altra cosa»[24]

Oppure:

«Qualche giorno fa ho ricevuto la tua spedizione, molto importante, ci sono cose superbe. E' arrivato tutto in ordine e senza alcun danno. La Berceuse, il ritratto di Roulin, il piccolo seminatore con l'albero, il bambino, la notte stellata, i girasoli e la sedia con la pipa e il tabacco – sono quelli che per ora preferisco. I primi due sono molto curiosi. Non è certo una bellezza accademica, ma c'è qualcosa di così forte e di così vicino alla verità...Ora c'è nelle tue tele un vigore che non si trova dentro i colori, di sicuro col tempo diventeranno molto belle nella loro materia pittorica e un giorno saranno apprezzate»[25]

23 *Ivi*, pag. 21 - ed. Torri del vento Palermo 2013
24 *Ivi*, pag. 58 - ed. Torri del vento Palermo 2013
25 *Ivi*, pag. 29 - ed. Torri del vento Palermo 2013

O ancora:

«*I tuoi ultimi quadri mi hanno fatto molto pensare alla potenza del tuo spirito nel momento in cui li realizzavi. In tutti c'è una potenza di colore che non avevi raggiunto, che di per sé costituisce una qualità rara ma tu sei andato più lontano e se c'è qualcuno che si impegna a cercare il simbolo a forza di torturare la forma, io lo trovo in molte delle tue tele attraverso l'espressione della sintesi dei tuoi pensieri sulla natura e gli esseri viventi, che tu senti fortemente legati. Ma come deve aver lavorato la tua testa e come rischi al punto estremo, dove la vertigine è inevitabile*»[26].

E, infine:

«*Mio caro Vincent,*

oggi abbiamo ricevuto la tua lettera e i tre rotoli di tele. In alcune di esse l'armonia è resa in toni meno abbaglianti del solito, il che fa sì che circoli molta aria.

Sono assolutamente d'accordo con te quando dici, nell'ultima lettera, che vuoi lavorare come un calzolaio, ma ciò non t'impedisce di produrre tele che potranno stare accanto a quelle dei maestri. Quel che mi piace dei tempi moderni è che hanno fatto sì che ora ognuno può lavorare seguendo una maniera propria, libero dalla costrizione di fare cose in accordo con le regole stabilite da una qualche scuola. Stando così le cose, è possibile riprodurre un frammento di natura esattamente come uno lo vede, senza essere obbligato a tagliarlo così o cosà. L'attenzione che l'artista sente per certe linee e per certi colori lo spingerà a riflettere in essi la sua anima»[27].

26 *Ivi*, pag. 31 - ed. Torri del vento Palermo 2013
27 *Ivi*, pag. 54 - ed. Torri del vento Palermo 2013

Theo conservò gelosamente tutte le lettere di Vincent, i suoi disegni e le tele. Con alcune tele arredò la casa, per trarre da esse un conforto quotidiano.

«Ho messo uno dei girasoli in sala da pranzo sul camino. Fa l'effetto di una stoffa ricamata in raso e oro; è magnifico»[28]

«Mentre sistemo il mio appartamento riguardo con molto piacere i tuoi quadri. Rallegrano così tanto le stanze e c'è una tale forza di verità, di vera campagna in ciascuno di essi. E' davvero come eri solito dire, e forse dirai anche adesso, a proposito di certi quadri di altri artisti, che danno l'impressione di venir fuori direttamente dai campi»[29].

L'empatia fra loro due fu davvero totale.

28 *Ivi*, pag. 35 - ed. Torri del vento Palermo 2013
29 *Ivi*, pag. 20 - ed. Torri del vento Palermo 2013

IL MIO AMICO VINCENT
Dichiarazione postuma di amicizia a Vincent van Gogh

Amsterdam, museo Van Gogh. Era il mese di luglio del 1978 quando attraversando, per la prima volta, le sale del museo, mi ubriacai di colori; non avevano niente in comune coi colori che avevo usato a scuola né con quelli che avevo visto attorno a me e nei quadri che affollavano i musei che avevo visitato.

Altri quadri prima di allora, avevano attratto la mia attenzione, mi avevano stupito, incantato, provocato il bisogno di acquistarne le riproduzioni per continuare a vederli appesi alle pareti di casa e, così, rivivere in parte le emozioni che mi avevano suscitato coi loro soggetti e i loro colori.

Ma, quel giorno, dentro di me accadde qualcosa di inaspettato: i quadri di Vincent Van Gogh generarono un'energia intangibile che stabilì un contatto, una comunicazione inesplorata ed intraducibile tra la mia interiorità e quella di Vincent, in una maniera inscindibile, molto simile, per dare un'idea di ciò che intendo dire, al concetto romantico di amore eterno, cioè in un piano differente rispetto alla realtà quotidiana. Mentre l'amore romantico deve fare i conti con i mutamenti della persona e della società, che spesso causano cogenti delusioni agli innamorati, la comunicazione attivatasi tra i quadri di Van Gogh e me rimase al riparo delle vicissitudini della vita quotidiana.

Col passare del tempo, un nuovo avvenimento fece divampare quella fiamma rimasta sempre accesa dentro di

me e, precisamente, la lettura dell'edizione ridotta delle "*Lettere a Theo*".

Scorrendo le pagine del libro, lettera dopo lettera, provai una struggente compassione, seguita da una appassionante condivisione di concetti ed emozioni. L'inaspettata, intima, esplorazione della vita intensa e sincera di Vincent, contribuì a saldare un profondo sentimento di amicizia personale; i quadri si impregnarono di carne e di sangue; si gonfiarono ancora di più di umanità; i loro colori si fecero palpitanti; le stesse cornici invece di chiudere i soggetti assecondarono e resero più vivi gli attimi, le ore di esistenza, il tempo che a Vincent fu necessario per collegarsi alla natura e agli esseri umani per ritrarli e dare loro il respiro infinito dei suoi colori.

Dopo la lettura delle lettere a Theo, ebbi la folgorante sensazione che Vincent uscisse dai suoi quadri, dalle riproduzioni museali, dalle pagine dei libri d'arte; alle volte, me lo sentii camminare a fianco. Senza nessun merito da parte mia, senza nessuna presunzione, per una ragione che resterà misteriosa ed inspiegabile, Vincent diventò il mio migliore amico, la persona con la quale entrai più in confidenza.

Non sembri strano quel che ho appena scritto perché non lo è assolutamente; poiché una vera amicizia non conosce i limiti imposti dallo spazio e dal tempo; li trascende entrambi, ha a che fare con quell'energia invisibile che compone l'interiorità di ogni persona, collocata in un punto indefinito ed introvabile tra la memoria ed un'area energetica del cervello per comprendere la quale scienziati e religiosi tentano spiegazioni ipotetiche, ricostruzioni mentali basate

sull'immaginazione più libera tentando dimostrazioni difficoltose.

Da allora, avvolto in questo mistero così certo e realistico, ho passeggiato numerose volte con il mio amico Vincent accanto.

Prima della pittura

Nel 1876, a 23 anni di età, Vincent studiò con diligenza e interesse la Bibbia e desiderò predicarla. Pensando alla sua vita futura, non vide che due professioni da svolgere: quella di maestro e quella di pastore.

Nel pieno della sua dedizione incondizionata per la fede religiosa, scrisse al fratello queste parole:

«La scorsa settimana sono stato a Hampton Court a vedere gli splendidi giardini coi lunghi viali di castani e di cedri sui quali hanno fatto il nido molti corvi e cornacchie, e anche il palazzo e i quadri. Fra l'altro ci sono dei bellissimi ritratti di Holbein, due magnifici Rembrandt (il ritratto della moglie e di un rabbino), due bellissimi ritratti italiani di Bellini e Tiziano, un quadro di Leonardo da Vinci, cartoni di Mantegna; un bel quadro di Ruysdael, una natura morta (frutta!) di Cuyp, ecc. Avrei voluto averti con me: è stato un piacere rivedere i quadri. Istintivamente pensai a coloro che avevano vissuto a Hampton Court, a carlo I e a sua moglie (fu lei a dire: "Ti ringrazio, mio Dio, di avermi fatta regina, ma regina infelice") sulla cui tomba Bossuet parlò dall'intimo del suo cuore. Hai les Oraisons Funebres di Bossuet? Vi potrai trovare il discordo di cui parlo

(ne esiste un'edizione molto economica di 50 centesimi). E pensai anche a Lord e Lady Russell, che devono essere stati spesso a Hampton Court (Guizot descrisse la loro vita in Love in marriage: *devi leggere anche questo non appena ne avrai la possibilità).*
Ti accludo una piuma di una delle cornacchie. Scrivi presto: ho tanto desiderio di ricevere tue notizie. E credimi con una forte stretta di mano, il tuo affezionato fratello, Vincent»
(Isleworth, 5 luglio 1876).

L'attività lavorativa svolta presso i Goupil, importanti mercanti d'arte, proprietari di gallerie a Bruxelles, l'AIA, Parigi, Londra lo impegnò per circa sette anni, dal 1869 al 1876, e lasciò dentro di lui un'amore smisurato per la pittura che egli condivise con Theo dopo che quest'ultimo venne assunto nella sede di Bruxelles della Goupil.

L'indole decisa e passionale di Vincent lo portò a vivere ogni cosa con profonda serietà. Così quando scelse di predicare il vangelo come pastore protestante tra i minatori del Borinage, non lo fece per seguire le orme del padre, un vecchio e rispettato pastore protestante, ma semplicemente per mettere in pratica quello che pensava.

L'aspirazione alla coerenza fu la componente etica più determinante del suo carattere. La sincerità alla quale aspirò sempre, lo obbligò ad un impegno concreto che non si arrestò davanti a nessun sacrificio; per essa Vincent rischiò la propria serenità e la stessa salute mentale. D'altronde non poté concedersi alternative perché ritenne insopportabile qualsiasi forma di ipocrisia e deplorevole la pigrizia.

Ebbe un'istintiva capacità d'intuito che lo metteva immediatamente in contatto con i caratteri più profondi della natura viva e delle persone; una sorta di chiaroveggenza.

L' intensa e sofferta esperienza di predicazione e servizio che condusse nel Borinage, "il paese dei minatori", lo segnò in maniera indelebile. Certe esperienze scavano talmente dentro la mente da disilluderla; le impediscono l'inganno; tolgono ogni possibilità di spazio all'ipocrisia, all'indolenza.

Vincent nel Borinage vide con estrema nitidezza il flusso umano che iniziò il suo cammino tra le rughe di una società che stava mutando pelle, puntando decisamente verso lo sviluppo industriale e lo sfruttamento intensivo degli uomini e delle risorse naturali. Osservò la realtà attorno a sé; vide la sua forsennata irrefrenabile corsa verso un futuro attraente ma contraddittorio e pieno di insidie minacciose; avvertì il rimescolamento sociale che stava avendo luogo e desiderò esprimerne gli aspetti ancora nascosti, i tratti appena comprensibili, ma già silenziosamente presenti, spietati, pericolosi per la vita di tante persone, dei più deboli, dei più esposti, i più fagocitati, i più sofferenti.

Per Vincent fu tutto chiaro:

«I minatori di carbone e i tessitori sono ancora una razza a parte, qualcosa li distingue dagli altri operai e artigiani, sento per loro una grande simpatia e mi reputerò felice se un giorno riuscirò a disegnarli in modo da far conoscere questi tipi ancora inediti o quasi.

L'uomo sull'ultimo gradino della scala "de profundis" è il minatore di carbone; l'altro dall'aria sognante, quasi assorta, quasi da sonnambulo, è il tessitore.

Sono quasi due anni che vivo con loro e ho imparato a capire il loro carattere originale, perlomeno quello del minatore di carbone. E sempre più trovo qualcosa di commovente e di afflitto persino in questi poveri e oscuri operai, gli ultimi fra tutti, per così dire, e i più disprezzati, rappresentati di solito in modo immaginario, vivo forse, ma molto falso e ingiusto come una razza di malfattori e di briganti. Malfattori, ubriachi e briganti ce ne sono qui come ovunque ma non ne costituiscono il vero tipo» (Cuesmes, 24 settembre 1880).

Dopo averne introiettata la condizione umana, non gli rimase altro da fare che "disegnarli" per dare loro voce attraverso i suoi chiaroscuri e la luce rubata ai colori che circolano sulla terra.

Con occhi nuovi

«...Ho potuto vedere la campagna di Courrieres, i pagliai, la gleba bruna o terra di marna, quasi del colore del caffè, con le sue chiazze biancastre dove la marna affiora, il che è una cosa straordinaria per noi abituati a terreni nerastri.

Poi il cielo di Francia mi parve ben altrimenti terso e limpido che non il cielo del Borinage, fumoso e carico di brume. Inoltre c'erano fattorie e capannoni che conservavano ancora, che Dio ne sia ringraziato e lodato, il lroro tetto di stoppe muschiose; scorgevo pure degli stormi di corvi resi famosi dai dipinti di Daubigny e di Millet, per non nominare in

primo luogo, come sarebbe giusto, le figure caratteristiche e pittoresche dei diversi contadini vangatori, legnaioli, garzoni che guidavano carri, e qualche figurina di donna con la cuffia bianca e ho visto delle cose interessanti e s'impara a vedere con un occhio diverso a contatto con le tristi prove della miseria» (Cuesmes, 24 settembre 1880).

Vincent comprese bene il dono prezioso che ricevette fin dalla nascita, la conchiglia che il suo cuore custodì per noi, per mostrarcene un giorno la perla rara, il frutto prolifico, la fiamma inestinguibile: la sua straordinaria, sensibile, immaginazione artistica.

Nel momento in cui decise la strada definitiva da percorrere, comprese di doverlo fare in solitudine, attraverso sentieri ardui. Iniziò ad osservare la luce che dava vita alla natura e agli esseri umani; ne raccolse i bagliori accecanti e li distribuì nei suoi quadri vivi, svelando anime carnali, pensieri sanguinanti, la vita più nascosta, la più vera, quella che sostiene e accomuna tutto. I suoi occhi si aprirono alla realtà seducente dei colori e alle rivelazioni della luce cosmica; egli offrì alla pittura se stesso, il suo corpo per intero.

«Sono pieno di ambizione e d'amore per il mio lavoro e la mia professione» (L'AIA, aprile 1882 – pag. 123).

«Mauve si offende del fatto che io abbia detto: "Sono un artista" - cosa che non intendo ritrattare, perché naturalmente, un significato aggiunto di questa parola è: "sempre alla ricerca, senza mai trovare". E' precisamente il contrario del

dire: *"So, ho trovato. Per quanto io sappia il termine significa: Sto cercando, sto lottando, ci sono dentro con tutte le mie forze»*

(L'AIA, aprile 1882).

Ebbe la lucida consapevolezza della propria condizione; le sue idee rivelarono un carattere fermo, la certezza profonda del compito da realizzare. La sua ricerca proseguì durante tutta la vita e anche dopo, attraverso gli occhi e le menti di tutti coloro che dai suoi quadri riescono ad aspirare l'energia interiore che li ha dipinti.

La sua concretezza risolutiva, il sacrificio incondizionato, il desiderio smisurato, lo condussero in sentieri inesplorati ed inesplorabili. Agguantò la sua stella per osservarne la luce imperscrutabile; i suoi occhi si stupirono di quanta luce vi era nel mondo; scoprirono la sostanza che rende viva ogni cosa; la sostanza originaria e indecifrabile che compone tutte le cose. Grazie ad essa, i suoi occhi, resi nuovi dalla pittura, resero nuove tutte le cose che egli osservò per noi trasformandoli in colori.

Lo disse a Wil, la sorella con la quale conversò di più:

«Mi piacerebbe fare ritratti che, di qui ad un secolo, alle persone del futuro, vengano incontro come apparizioni».

Ed ancora:

«Che cosa sono i colori di un quadro se non la vita intima delle cose?»

Da una parte le apparizioni, dall'altra la vita intima; Vincent riuscì a metterli insieme in sfolgoranti visioni liberate dall'inutilità della convenzionalità; così, adesso, i suoi quadri

illuminano e fanno percorrere alle menti sensibili, distanze inimmaginabili. Theo tutte le volte che ricevette le tele da Vincent, ne comprese la folgorazione artistica:

«Quando si vedono molti quadri, talmente tanti che si vorrebbe per un po' non vederne più, quel che soddisfa maggiormente sono le cose sane, vere, senza preoccupazioni di scuola o d'idee astratte. Mi dirai, forse, che ogni opera d'arte dev'essere il risultato di una quantità di combinazioni complicate; è vero, ma il pittore deve arrivare ad un momento in cui è ispirato dal suo motivo o dal suo soggetto da dare l'illusione di poterlo afferrare o almeno sentirlo come una cosa davanti alla quale ci si trovi realmente.

Io sento questo davanti a molte tue tele. In questo momento ce n'è una (Frutteto in fiore con pioppi in prima linea, Arles) *esposta nella vetrina di Tanguy, una veduta della campagna in primavera con pioppi che attraversano la tela in un modo tale che non si vede né la base degli alberi, né la cima – l'amo enormemente. Questa è davvero natura!»*

(Parigi, 16 novembre 1889)

«Sembra che la mostra dei XX a Bruxelles sia aperta; ho letto in un giornale che le tele che hanno destato più curiosità nel pubblico sono stati gli studi all'aperto di Cezanne, i paesaggi di Sisley, le sinfonie di Van Gogh e le opere di Renoir» (Parigi 22 gennaio 1890 – pag. 62)

«Sai ho riguardato i tuoi ulivi e li ho trovati ancora più belli, in particolare quello con il tramonto è superbo. Quanto hai lavorato dallo scorso anno è prodigioso»

(Parigi 22 gennaio 1890)

«*Come sarei felice se fossi venuto alla mostra degli Indipendenti. Il giorno del vernissage c'era Corot. Io ci sono andato con Jo. I tuoi quadri sono molto ben collocati e fanno un bell'effetto. In molti sono venuti a pregarmi di farti i loro complimenti . Gauguin ha detto che i tuoi quadri sono il clou dell'esposizione*» (Parigi 19 marzo 1890)

Anche Gauguin scrisse a Vincent per complimentarsi:

«*Mio caro Vincent, ho visto con molta attenzione i vostri lavori dopo che ci siamo lasciati, prima da vostro fratello e poi alla mostra degli Indipendenti...vi faccio i più sinceri complimenti e per molti pittori voi siete l'artista più notevole della mostra. Con le cose della natura voi siete il solo che pensa*» (Parigi, 20 marzo 1890)

«*Ho visto la tela di madame Ginoux. Molto bella e molto curiosa, l'amo più del mio disegno. Malgrado la vostra salute cagionevole non avete mai lavorato con altrettanto equilibrio conservando la sensazione e il calore necessari ad un'opera d'arte, in un'epoca in cui l'arte è un affare regolato da freddi calcoli*» (Parigi, 13 giugno 1890)

Il 19 marzo 1890 Theo comunicò a Vincent la vendita del quadro "*La vigna rossa*" acquistato a Bruxelles durante l'esposizione del gruppo dei XX dalla pittrice Anna Boch, sorella di Eugene, ritratto da Vincent nel 1888 con lo sfondo blu punteggiato di stelle che ricorda l'infinito che circonda la testa del poeta piena di "*grandi sogni*".

Tra la fine del 1889 e il luglio del 1890, i quadri di Vincent ricevono attenzione; suscitano interesse tra gli artisti parigini e non; cominciano ad essere conosciuti da un pubblico più vasto. Dopo la semina durata dieci anni iniziò un periodo che fece presagire l'arrivo del raccolto. Theo ne fu profondamente convinto; trasmise a Vincent questa sua convinzione.

Alla luce di queste manifestazioni di stima e di interesse per la pittura di Vincent, viene da chiedersi: "Quali altri fatti, antefatti, misfatti, cause, ragioni, possono autorizzare ancora oggi, partendo da un colpo di pistola sparato a distanza ravvicinata e non a bruciapelo, molti critici, biografi, scrittori di cattivo gusto, a considerare gli ultimi anni di Vincent dominati e conclusi dalla follia?"

Ad ottobre del 1889, Theo si incontrò a Parigi con il dottr Peyron, il medico che ebbe in cura Vincent a Saint Remy. Dopo questo incontro scrisse a Vincent:

«*Il dottor Peyron è venuto a trovarmi e mi è parso ben disposto nei tuoi confronti. Mi piace moltissimo la sua fisionomia. Ecco quel che mi ha detto. Non ti considera affatto un pazzo e dice che le crisi che hai avuto sono di natura epilettica. Dice che per il momento sei assolutamente sano e se non fosse passato così tempo dall'ultima crisi ti avrebbe incoraggiato ad uscire più spesso dalla casa di cura*».

Vincent uscì dalla casa di cura e si trasferì ad Auvers sur Oise presso la locanda dei Ravoux. Stava bene; aveva buoni rapporti con la famiglia del dottor Gachet, con i Ravoux, con alcuni giovani pittori che ne stimarono il talento pittorico. A differenza di quanto accaduto ad Arles, la gente del paese lo trattò con un certo rispetto.

Pittori e galleristi importanti, riconobbero la qualità originale della sua pittura; la situazione complessiva di salute e di spirito era migliorata; riprese ad essere una persona calma, piena di progetti, padrone della propria tavolozza.

Come si può, allora, in maniera così indubitabile, ritenere la sua morte conseguenza di un tentativo di suicidio?

Secondo me, sbaglia molto chi si è convinto di avere trovato la motivazione di un tale atto così esclusivo nelle difficoltà economiche manifestatagli da Theo nelle sue ultime lettere. Perché, non bisogna mai dimenticare, che Vincent fu un contadino dell'arte, un operaio. In quei mesi ad Auvers dipinse tutto ciò che lo colpì; figure e natura; raggiunse uno sviluppo coloristico impressionante; acquisì una velocità di esecuzione accelerata; componeva il quadro nella sua mente prima di maneggiare il pennello e aprire la tavolozza. Finalmente, poté impegnarsi nel suo lavoro con ritmi consoni alla sua natura immaginifica, ansiosa di osservare, di capire, di conoscere.

Il 27 luglio del 1890 iniziò a scrivere questa lettera per Theo:

«*Mio caro fratello,*

grazie della tua cara lettera e del biglietto di 50 Fr. Che conteneva. Vorrei scriverti a proposito di tante cose, ma ne sento l'inutilità. Spero che avrai trovato quei signori (rfr ai datori di lavoro di Theo) *ben disposti nei tuoi riguardi.*

Che tu mi rassicuri sulla tranquillità della tua vita familiare non valeva la pena; credo di aver visto il lato buono come il suo rovescio – e del resto sono d'accordo che tirar su un marmocchio in un appartamento al quarto piano è una

grossa schiavitù sia per te che per Jo. Poiché va tutto bene, che è ciò che conta, perché dovrei insistere su cose di minima importanza. In fede mia, prima che ci sia la possibilità di chiacchierare di affari a mente più serena passerà molto tempo. Ecco l'unica cosa che in questo momento ti posso dire, e questo da parte mia l'ho constatato con un certo spavento e non l'ho ancora superato. Ma per ora non c'è altro. Gli altri pittori checché ne pensino, si tengono istintivamente lontani dalle discussioni sul commercio attuale.

E poi è vero, noi possiamo far parlare solo i nostri quadri.

Eppure, mio caro fratello, c'è questo che ti ho sempre detto e che ti ripeto ancora una volta con tutta la serietà che può provenire da un pensiero costantemente teso a cercare di fare il meglio possibile, te lo ripeto ancora che ti ho sempre considerato qualcosa di più di un semplice mercante di Corot, e che tu per mezzo mio hai partecipato alla produzione stessa di alcuni quadri, che, pur nel fallimento totale, conservano la loro serenità. Perchè siamo a questo punto, e questo è tutto o per lo meno la cosa principale che io possa dirti in un momento di crisi relativa. In un momento in cui le cose tra i mercanti di quadri di artisti morti e di artisti vivi sono molto tese. Ebbene, nel mio lavoro ci rischio la vita e la mia ragione vi si è consumata per metà – e va bene – ma tu non sei fra i mercanti di uomini, per quanto ne sappia, e puoi prendere la tua decisione, mi sembra, comportandoti realmente con umanità. Ma che vuoi da me?»

Dopo la sua morte, la lettera gli è stata trovata in una tasca.

Il testo esprime e discute di difficoltà finanziarie; conferma che la situazione dei nuovi pittori presso i mercanti d'arte continua ad essere difficile. Ma, quante altre volte, Vincent discusse in passato con Theo tali temi?

Il testo appare incompiuto. Forse, Vincent si ripropose di continuarlo. Non c'è, in esso, il minimo esplicito accenno a pensieri di suicidio. In genere i suicidi, per il probabile sopraggiungere del senso di colpa, chiedono scusa per l'atto che si preparano a compiere, o salutano per sentire ancora, un'ultima volta, l'affetto dei propri cari, nonostante l'unilateralità e il narcisismo esclusivistico del loro futuro, tragico, definitivo, atto.

Nel testo di Vincent non c'è niente di tutto questo.

Qualcuno si è divertito a soffermarsi sulle singole parole, sulle virgole, sugli accenti, sugli spazi bianchi; alla ricerca di un segno, di una traccia, di qualcosa, insomma, che confermasse quell'atto autolesionistico. Hanno ritenuto, e altri ritengono, ancora oggi, più accattivante quella conclusione, più convincente, più romanticamente appassionante.

Io, invece, ho scritto queste pagine per difendere a gran voce la libertà del mio amico Vincent, la padronanza assoluta e lucida della sua volontà.

E' ragionevole pensare che quell'ultima lettera si possa considerare la lettera di un suicida?

Mi è razionalmente difficile immaginare che egli si fosse procurato di nascosto da tutti una pistola. Da chi? Come mai, dopo che Vincent diventò famoso, costui rinunciò alla notorietà che gli sarebbe derivata da una tale notizia rimasta segreta

per tanti anni? Anche perché per non esporsi avrebbe potuto parlarne per interposta persona.

Mi è altrettanto difficile immaginare Vincent che prende la pistola, la carica e la mette in una tasca; esce dalla pensione dei Ravoux con in spalle il suo pesante cavalletto; avanza dondolante nella campagna lontano dal paese; sceglie il posto in cui fermarsi dopo aver individuato il soggetto da riprendere; apre il cavalletto, vi poggia la tela, osserva la natura attorno, cerca il centro di origine della luce; studia come essa raggiunge il soggetto del suo quadro; cerca di capire quanta luce proviene da esso; osserva di nuovo tutto attorno a sé con questa nuova consapevolezza, appena acquisita; comincia a dipingere il quadro; lo completa. Poi, ad un tratto, s'interrompe, riflette sulla sua vita; conclude che è stanco di tutto e che vuole farla finita.

Sono scene che appaiono nettamente irreali, lasciano una soffocante sensazione di falsità.

È morto suicida Vincent Vah Gogh? Certamente no! Semplicemente, perché in quei giorni egli non ha avuto nessuna voglia, nessun pensiero di suicidarsi. Semplicemente, perché ogni mattina quando lasciava la locanda dei Ravoux per immergersi nella natura estesa e luminosa che circondava il piccolo paesino di Auvers egli lo faceva con la volontà appassionata di ricercare tra i colori e i profumi che gli offrivano la terra, il cielo e l'aria; si liberava di ogni pensiero superfluo, di quel di più del quale egli non ha avuto mai bisogno.

Ascoltò la musica della natura e ne colorò insistentemente per noi le note cangianti, irripetibili,

irraggiungibili. Non avrebbe potuto rinunciarvi, Vincent; come non avrebbe potuto rinunciare a Theo, a Jo, al nipotino Vincent, a se stesso.

È ancora da spiegare la dinamica della sua morte.

Ma, a me interessa solamente ricordare quanto fu immensa la sua voglia di vita.

L'Innocenza

Ragazza in un bosco (1882)

Come riuscire per mezzo del colore ad aprire in un bosco varchi tali da farvi circolare la luce, il respiro, l'energia di un corpo e di una mente sensibile e consapevole che la vita umana è un passaggio fulminante?

Come riprodurre il contatto del respiro con i tronchi, le foglie e la terra?

Vincent si inchiodò in quella terra "dura e aspra" e la sua astrazione da sé stesso fu così totale da consentirgli di inzupparsi in un verde-nero, un giallo, un verde-scintillante, un rosso-bruno.

Cercava la luce e rimase stupito di trovarne tanta nel bosco in linee appena rintracciabili nella prevalente sensazione di ombra.

Per questo, proprio sulla massa scura del tronco in primo piano, le cui radici hanno qualcosa della potenza e della solidità, Vincent stese in alto un verde chiaro di cielo, uno squarcio attraverso cui la luce poté penetrare.

Pur avendo la sua provenienza nel cielo, la luce entra nel bosco e si concentra nella ragazza dal bianco vestito di festa, figura aeriforme che si confonde con l'odore del tronco che la sostiene.

Questa bambina sconosciuta diventa così la nostra cometa terrestre; di fronte a questa figura colorata con un bianco che ha qualcosa dell'autunno, come ci appaiono povere le bugie quotidiane e come miserabili le nostre considerazioni da animali sempiterni!

Piccola, impacciata, debole, sorpresa in quel bosco costante, questa bimba festeggia la sua semplicità.

Lontana da ogni affollamento umano, sembra invitarci, ma con distacco, a percepire insieme a lei la palpitazione del bosco che si rinnova.

Ella aspetta qualcosa o qualcuno (forse noi?).

Tutto attorno, nell'autunno incalzante, la vita si sgretola in un rosso-bruno di foglie ed in un nero di rami caduti. Ma, una tensione circolare concentra la luce su questa bimba immobile e la estende in tutto il quadro.

Nel momento in cui, Vincent, per esprimere se stesso, scelse la pittura dovette, inconsapevolmente, dare voce alla sua innocenza che come l'innocenza di tutti è preesistente allo stesso concepimento biologico.

Con un viaggio tanto repentino quanto abbagliante egli attraversò lo spazio intergalattico del pensiero puro,

impregnando la propria anima di quel silenzio infinito. Una ferita incurabile si insediò allora nel suo cuore prendendo la forma dell'assenza, di ciò che è atteso, di ciò che appartiene sempre al domani.

Prima di essere pittore Vincent fu innocente come la bambina del bosco: innocente e ferito. Di quella ferita sublime che parla di Dio senza simulacri, che agita le menti libere e si svela solo nel sogno.

Più tardi, nell'autoritratto di Saint- Remy, è grazie a questa innocenza ed a questa ferita che Vincent riuscirà a trafiggerci col suo sguardo e gli occhi severi e, se ancora ne siamo affascinati, è perché l'innocenza rimane, nella vita di ognuno di noi, il vero inspiegabile mistero. Quando il silenzio dell'anima riesce ad estendersi sulle cose (e, purtroppo, ciò capita di rado) l'innocenza diviene la sola possibilità che ci è lasciata per "auscultare", di noi stessi, il cuore primordiale.

Essa non è struttura psicologica o stato morale, quanto illuminazione, comprensione discontinua, luce intermittente che ci abbaglia per la sua imprevedibilità.

Luce di fuoco, come un rosso che taglia un blu infinito nel ritratto del dott. Gachet o come un bianco che nel cielo notturno parla alle stelle dei cipressi e del sonno umano.

Qualcosa di ineffabile che ci scuote dal di dentro.

Qualcosa che emana da ogni tela di Vincent, l'innocente.

Dalle lettere di Vincent a Theo:

L'AIA settembre 1882:

«*Il bosco sta diventando proprio autunnale. Vi sono effetti di colore che trovo molto raramente nei dipinti olandesi. Ieri verso sera stavo dipingendo nel bosco un terreno piuttosto in pendenza coperto da foglie di betulla secche e ammuffite. Il terreno era di un marrone rossastro chiaro e scuro, reso ancor più tale dalle ombre degli alberi che vi gettavano sopra delle strisce scure che a volte venivano quasi cancellate. Il problema che io trovavo molto difficile, stava nell'ottenere la profondità del colore, l'enorme forza e solidità di quel terreno – e mentre dipingevo mi accorsi per la prima volta di quanta luce ci fosse ancora in quel crepuscolo e di mantenere quella luce e al tempo stesso la luminosità e la profondità di quel colore denso.*

Perché non puoi immaginarti un tappeto più meraviglioso di quel marrone rossastro profondo nel bagliore del sole di una sera d'autunno, schermato dagli alberi.

Da quel terreno si levano giovani betulle che da un lato sono colpite dalla luce e sono di un verde brillante in quel punto; nel lato in ombra quei tronchi sono di un verde nerastro caldo e profondo.

Dietro quegli alberelli, dietro quel terreno marrone rossastro c'è un cielo di un grigio-azzurro delicatissimo, caldo, quasi per nulla azzurro, tutto splendente – e di contro al tutto un bordo, una nebbiolina di verde e una trama di piccoli steli e di foglie giallastre. Alcune figure di raccoglitori di legna si

aggirano come masse scure di ombre misteriose. La bianca cuffia di una donna che si curva a raccogliere un ramo secco spicca improvvisamente contro il marrone rossastro profondo del terreno. Una gonna è colpita dalla luce – appare un'ombra – la scura immagine di un uomo si staglia sopra il sottobosco. Una cuffia bianca, un berretto, una spalla, un busto di donna si modellano di contro il cielo. Quelle figure sono grandi e piene di poesia – nella penombra di quella profonda tonalità d'ombra paiono enormi terracotte che si stiano modellando in uno studio...Mentre lo dipingevo mi dicevo non devo andarmene prima che ci sia in esso qualcosa di una serata d'autunno, qualcosa di misterioso, qualcosa di serio. Ma dato che questo effetto non dura, dovevo dipingere in fretta. Le figure entrarono in un attimo con alcune pennellate forti di un pennello sicuro.

Mi ha colpito con quanta solidità quei piccoli tronchi fossero radicati al suolo. Iniziai a dipingerli col pennello, ma dato che la superficie era già tanto appiccicosa, le pennellate vi si perdevano – così le radici e i tronchi li strizzai fuori dal tubetto e li modellai un poco col pennello. Sì – ora se ne stanno lì. Sorgono dal suolo, profondamente radicati in esso.

In un certo senso sono lieto di non avere imparato a dipingere, perché in tal caso potrei avere imparato a trascurare un effetto come questo. Ora io dico, no, questo è proprio quanto voglio – se è impossibile è impossibile; cercherò di farlo, benché non sappia come si dovrebbe fare. Io stesso non so come lo dipingo. Mi siedo con una tavola bianca di fronte al luogo che mi colpisce, guardo quel che mi sta dinanzi, mi dico: «Questa tavola vuota deve diventare

qualcosa» - torno insoddisfatto – la metto via e quando mi sono riposato un po', vado a guardarla con una specie di timore. Allora sono ancora insoddisfatto, perché ho ancora troppo chiara in mente quella scena magnifica per poter essere soddisfatto di quello che ne ho tirato fuori. Ma trovo che nel mio lavoro c'è in fondo un'eco di quello che mi ha colpito. Vedo che la natura mi ha detto qualcosa, mi ha rivolto la parola e che io l'ho trascritta in stenografia. Nella mia stenografia ci sono forse parole che non si possono decifrare, forse ci sono errori o vuoti; ma in essa c'è qualcosa di quanto mi ha detto quel bosco o quella spiaggia o quella figura, e non si tratta del linguaggio addomesticato o convenzionale derivato dalla maniera che è oggetto di studio o da un metodo piuttosto che dalla natura stessa.»

L'Amore

Sorrow (Aprile 1882)
Come può esserci al mondo una donna sola e disperata?

"L'amore è qualcosa di così positivo, di così forte, di così vero che, per chi ama, soffocare il proprio sentimento sarebbe come togliersi la vita".

Quando frequentò Kee, sua cugina, Vincent sperimentò la vulnerabilità di chi apre la propria interiorità all'altra. Con un forte sentimento di assoluto si predispose verso una nuova identità. Quel che ne scaturì dopo, quella perla nel suo cuore, sentì il dovere di comunicarla agli altri, metterla in luce perché splendesse per tutti.

Rischiando anche il sacrificio di sé stesso considerò quel sentimento degno di una promessa di futuro; così si preparò ad iniziare un nuovo cammino da percorrere non più solo ma con la persona appena riconosciuta.

"Dov'è Kee?" chiese Vincent.

Semplice domanda, disarmata disponibilità della sua mente protesa ad accogliere l'altra.

La realtà, però, gli mostrò presto il suo aspetto più spiacevole: il rifiuto.

"Kee è fuori......Kee non vuol vederti!"

La risposta espresse una durezza conclusiva; non concesse tempo all'insistenza di Vincent la cui volontà si sbilanciò troppo in avanti, scossa fino a spezzarsi. Quel rifiuto fu assoluto come se fosse stato sentenziato da un'intera società, da una condizione culturale chiusa in sé stessa, pronta a scacciare la diversità comunque essa si fosse manifestata. La sensibilità di Vincent, la sua appassionata interiorità ne vennero sconvolte; il suo futuro di pittore ne fu condizionato.

Qualche tempo dopo, nell'incontro con Sien, l'olandese Clasina Maria Hoornik, il bisogno d'amore, la chiara consapevolezza della sua necessità, tornarono prepotentemente a manifestarsi in Vincent in maniera concreta e profonda:

"... *Non posso vivere senza amore, senza una donna. Non potrei apprezzare la vita se non ci fosse in essa qualcosa di infinito, di profondo, di reale*" scrisse al fratello Theo.

Afferrare la vita nel punto
dove sofferenza e sangue si raccolgono
in uno slancio di solidarietà totale
per consentire all'amore un passo,
un respiro, una mano tesa,
il coraggio di un tentativo.
Capovolgere la vergogna
scuotendone la ragionevolezza ossequiosa.
Assecondare i pensieri
moltiplicare lo stupore
trapassare l'attesa
invitare
condividere.
Gettarsi nel profondo di ogni anima:
superando i grossolani mascheramenti
che a volte assume l'essere umano, multiforme e confuso;
assecondando un mormorio misterioso;
abbrancando uno sguardo, un gesto, un silenzio,
il modo di esistere di un'altra individualità

che, come la nostra, pulsa e vagheggia.
Dar luogo all'incontro
con una presenza delicata
che rende più leggera l'anima;
con un candore di volo e di nuvola;
col soffio di un segreto vitale.
Cosicché l'incontro diviene
l'intersezione colorata di due vite,
la durata di un riconoscimento,
il fischio prolungato di un treno.

Cristine

"Trovai infatti una donna – non bella, non giovane, niente di speciale, se vuoi; ma forse sarai curioso a suo riguardo. Era piuttosto alta e robusta; non aveva mani di signora come Kee, bensì quelle di una persona che lavora molto; ma non era affatto volgare e c'era in lei qualcosa di molto femminile. Mi ricordava una figura di Chardin o Frere, o forse Jan Steen. Insomma quello che i francesi chiamano une ouvrière. Si capiva che aveva molte preoccupazione e che la vita non era facile per lei…..

Discorremmo di tutto, della sua vita, delle sue preoccupazioni, della sua miseria e della sua salute, e la conversazione che ebbi con lei risultò assai più interessante di quelle che avrei potuto avere, diciamo col mio professorale cugino." (rif. Al cugino Mauve, pittore)

"Cristine non era più giovane.. .ed era incinta, abbandonata dall'uomo il cui figlio ella recava in seno. Una

donna incinta che doveva andarsene per le strade d'inverno, doveva guadagnarsi il pane, tu capisci come. Presi questa donna come modella e ho lavorato con lei tutto l'inverno. Non le potevo dare la paga intera di una modella, ma ciò non m'impedì di pagarle l'affitto e, grazie a Dio, finora sono riuscito a proteggere lei e la sua creatura dalla fame e dal freddo, dividendo con lei il mio pane.

Quando incontrai questa donna, colpì la mia attenzione perché sembrava malata. Le feci prendere dei bagni e quanto più cibo nutriente potevo permettermi, ed ella diventò molto meno debole".

"Lei abitava in una stanzetta semplice e modesta; la tappezzeria in tinta unita le dava un tono grigio e tranquillo ma caldo, come un quadro di Chardin. Un pavimento di legno con una stuoia e un pezzo di vecchio tappeto rosso, una normale stufa da cucina, un cassettone, e un grande letto semplice – né più né meno la casa di una donna che lavora veramente-. Il giorno dopo, doveva fare il bucato. Benissimo, giustissimo.

Mi sarebbe parsa graziosa nel suo abito da fatica – gonna nera e maglietta – quanto nel vestito rossiccio che indossava quando la conobbi".

Finalmente un'intimità per Vincent; il calore di un corpo femminile; la sensazione forte del piacere fisico vissuto nella reciproca compenetrazione di due solitudini che si incontrano; l'addormentarsi esausti e lo scoprirsi, nel sonno, ancora a cercarsi per volere, dell'altro/a, tutto esplorare.

Ed infine calarsi nella serenità di un cuore accogliente.

Cristine aspettava un bambino ed era stata abbandonata dall'uomo che l'aveva messa incinta. Vincent ne seguì la

gravidanza con tenerezza; si impegnò con lei; progettò una quotidianità di coppia; pensò al matrimonio ("perché la nostra azione sarà retta e onesta"). Sentì di avere un'esistenza vera, anche se difficile, con la quale confrontarsi; riuscì a soddisfare un bisogno reale, cogente, fisico, di sopravvivenza e di dignità.

Cristine o Sien?

Quale delle due personalità ha incontrato Vincent?

Cristine, la donna innamorata ed affettuosa oppure Sien, la fumatrice di sigari, l'alcolizzata, la prostituta che per migliorare la propria condizione di vita e quella dei suoi figli voleva solamente "servirsi" di Vincent, come pensarono tutti coloro, i familiari e altri, che non accettarono mai quella relazione come una vera relazione d'amore ritenendola socialmente criticabile?

Preferisco lasciare a certi biografi imbecilli il compito di etichettare un'esistenza rinchiudendola in quadri psicologici troppo semplificati e, per questo motivo, facilmente soggetti alla faziosità culturale.

Io, qui, come amico di Vincent tento timidamente di assecondare il mio bisogno di comprendere una vicenda umana scandagliandone con cautela estrema gli attimi, mai uguali l'uno all'altro; traendo da ciò che Vincent scrisse, da ciò che dipinse, da uno sguardo, da un atto, da un pensiero espresso, da ciò che rimane ancora sconosciuto, il flusso vitale che attraversa tutto, rispettando il sincero sentimento

umano, esaltante, misterioso, che appartenne esclusivamente alle due individualità nello svolgersi del loro incontro di vita.

La mia intenzione è quella di scavare piuttosto che murare;offrire una scintilla alla memoria di chi vuol conoscere Vincent; tentare di far luce su ciò che è rimasto nascosto sapendo che, anche dopo il mio tentativo, in parte lo resterà ancora.

Sorrow.

Quale donna, allora?

Quale identità ci ha voluto donare Vincent in quel ritratto essenziale?

La donna, Clasina Maria con i suoi pregi e i suoi difetti, o il suo mito?

Davanti al ritratto, davanti alla sua essenziale nudità, torniamo a chiederci senza alcuna possibilità di risoluzione: chi è Sorrow?

*Sien che cuce; Sien con sigaro seduta per terra vicino alla stufa; Sien con fanciulla in grembo (*sono tutti i titoli di disegni di Vincent*).*

Oppure è la donna che nelle serate fredde, con i suoi passi furtivi, occupò i marciapiedi subendo la crudeltà di una condizione che ingabbia?

O, invece, è quella che visse la pena di un'esistenza piena d'indolenza, di disperazione, di scatti d'ira, cioè di tutte le concrete reazioni in risposta ad una vita troppo costretta che l'amore per i figli non riuscì a cambiare?

Adesso, proviamo a guardare questa donna attraverso la sensibilità di Vincent:

Sien innamorata e mamma:

"Dodici ore dopo il parto andai a trovarla e la trovai completamente esausta. Quando mi vide, si mise a sedere sul letto e divenne allegra e vivace come se nulla le fosse accaduto, i suoi occhi risplendevano di vitalità, d'amore e di gratitudine."

Sien gelosa:

"Parla scorrettamente ma ha un cuore buono, doti di sopportazione, pazienza e buona volontà".

Sien affettuosa:

"Quando sono con lei mi sento a casa mia, come se mi donasse il focolare, un senso che le nostre vite si intrecciano. E' un sentimento profondo che vien giù dal cuore".

Dopo essere stata abbandonata da Vincent, costretto a farlo dalla sua famiglia, Sien riprese la sua vecchia vita, stavolta in un bordello; forse vagabondò per l'Olanda: Delft, Anversa, l'Aia, Rotterdam; celebrando a 51 anni un matrimonio fasullo al solo scopo di dare una rispettabilità ai figli già grandi.

Ed, infine, Sien forse suicida, annegata nelle acque di un porto olandese.

Sorrow

Torniamo al disegno; osserviamo ancora questo dono di Vincent. Sappiamo che tutte le sue opere anche se composte di getto, sono meditate, frutto di profonde riflessioni e trasmettono messaggi inequivocabili.

Sorrow è un disegno dal tratto semplice ma pieno, completo; in basso è arricchito da una domanda umanissima ed inquietante ancor di più se consideriamo che è stata scritta quasi un secolo e mezzo fa:

"*Come può esserci al mondo una donna sola e disperata?*"

Fissando il disegno viene da chiedersi: come può essere riuscito Vincent a raccogliere il dolore modellando dei muscoli, dei seni provati; come ha potuto rendere inconfondibile un'attesa denudata diventata, in tal modo, più umana?

Quel che Vincent ha fatto su un foglio bianco è ancora una volta magico e incredibile.

In quella femminilità essenziale è riuscito a restituirci tutta la nostra provvisorietà.

Nel disegno c'è una fisicità asciutta; una bellezza timida; nei capelli sciolti su un corpo che nell'atto di accovacciarsi consente ai muscoli di tendersi con armonia sembra affacciare qualcosa di sensuale che parla ai sensi attraverso l'anima.

Seduta su un tronco, chinata su sé stessa, acquisendo la stessa naturale origine delle piante che ha attorno, c'è la donna.

Non un pianto, né un atteggiamento di riflessione ma un'attesa che contiene tutta una vita.

Clasina Maria.
Sorrow.
Il dolore.
La vita.

Dalle lettere di Vincent a Theo:

L'AIA, ottobre 1882:
«Che cosa è il disegno? Come lo si impara? E' lavorare attraverso una muraglia invisibile in ferro che sembra sorgere tra quanto si sente e quanto uno sa fare. Come attraversare quel muro – visto che sbatterci contro è inutile? Bisogna minare subdolamente il muro, scavandovi sotto lentamente e pazientemente, a parer mio. E, vedi un po', come si può continuare a lavorare con assiduità senza che la stessa presenza di quel muro ci disturbi o distragga – a meno di non riflettere e di non regolare di conseguenza la propria vita, secondo i propri principi? E lo stesso si verifica in altre cose, oltre che nell'arte. Le cose grandi non sono incidentali, devono essere opera della volontà. Se siano i principi di un uomo a originare dalle azioni, o le azioni dai principi, è un problema che mi pare insolubile e altrettanto degno di venire risolto quanto quello dell'uovo e della gallina. Ma ritengo sia estremamente positivo e di grande valore che si debba tentare di sviluppare le proprie capacità di riflessione e di volontà».

L'AIA, 8 febbraio 1883:
«Che mistero è la vita, e l'amore è un mistero all'interno di un altro mistero. Indubbiamente non resta mai eguale in senso proprio, ma cambia come il flusso e il riflusso della marea, che lascia il mare inalterato».

«A volte non posso credere di avere solo trent'anni, mi sento più vecchio.

Mi sento più vecchio solo quando penso che la gente che mi conosce mi deve considerare un fallito e che potrebbe veramente essere così se le cose non volgeranno al meglio; e quando penso che potrebbe essere così, lo sento con tale intensità da rendermi tanto depresso e sconsolato come se già lo fossi davvero. Quando sono più calmo e in uno stato d'animo più normale, a volte mi sento contento che siano passati trent'anni e non senza avermi insegnato qualcosa per il futuro, e mi sento una forza e una energia bastevoli per i prossimi trent'anni, se vivrò a lungo.

E posso immaginare che mi aspettino anni di lavoro serio, più felici dei primi trent'anni di vita.

Quel che in realtà sarà non dipende soltanto da me, anche il mondo e le circostanze contribuiranno. Quanto mi concerne è ciò di cui sono personalmente responsabile e il cercare di sfruttare al massimo quelle circostanze e il fare del mio meglio per fare progressi.

Per un uomo che lavora, l'età di trent'anni è l'inizio di un periodo di maggior stabilità e, in quanto tali, ci si sente giovani e pieni di energia.

Ma al tempo stesso un capitolo della propria vita è chiuso; rende tristi il pensiero che alcune cose non torneranno più. E non è sciocco sentimentalismo il sentirne un certo rimpianto. Beh, molte cose iniziano in realtà a trent'anni e indubbiamente non tutto è finito allora. Ma non ci si può aspettare dalla vita quanto già si è imparato che la vita non può dare; piuttosto si inizia a vedere con sempre maggior chiarezza che la vita non è che una specie di tempo di seminagione e che non è in essa la messe.

E' forse questo il motivo per cui a volte non ci si cura dell'opinione del mondo e che se l'opinione ci deprime troppo, si può benissimo scrollarsela di dosso».

L'AIA seconda metà di febbraio 1883:
«Quando la mia donna ebbe partorito il bambino e il puerperio estremamente difficoltose ebbe fine, era moralmente debole, ma per il momento la sua vita era salva e il bimbo era vivo e tranquillo.

Dodici ore dopo il parto andai a trovarla e la trovai completamente esausta. Quando mi vide, si mise a sedere sul letto e divenne allegra e vivace come se nulla le fosse accaduto, i suoi cocchi risplendevano di vitalità, d'amore e di gratitudine. E voleva guarire e mi promise che sarebbe guarita...Ma qualche giorno dopo ricevetti un biglietto che non compresi del tutto e fu una delusione per me; diceva qualcosa del tipo pensava che mi fossi preso un'altra donna, ecc., in breve, molto strano e perfino assurdo, dato che io stesso non mi ero completamente ristabilito e che avevo lasciato l'ospedale solo da poco tempo prima. Ad ogni modo mi era abbastanza chiaro perché capissi che non era mentalmente a posto e molto sconvolta. Andai a trovarla immediatamente, ossia, non appena potei; non mi era permesso farle visita durante la settimana e così fu la domenica della settimana successiva. La trovai che sembrava appassita – letteralmente come un albero stroncato da un vento asciutto e gelido, con i germogli verdi che appassivano; e per rendere completo il quadro, anche il bimbo era malato e sembrava si fosse tutto raggrinzito. Secondo il dottore il bimbo soffriva di itterizia, ma

c'era qualcos'altro che non andava nei suoi occhi, come se fosse cieco, e la donna, che non aveva l'itterizia, sembrava gialla, grigia, non so cosa. In breve, tutto ciò si era verificato nello spazio di una settimana e in apparenza – non so in che altro modo esprimermi – l'aveva appestata e fatta appassire in un modo tale che ne fui terribilmente impressionato.

Che si poteva fare? Come si era verificato e che si poteva dire?

Ella stessa mi disse che proprio non riusciva a riposare, ed era evidente che si era completamente rattristata – senza alcun motivo, senza che nulla fosse accaduto dalla domenica precedente.

Bene, pensai, bisogna porre rimedio e benché non sapessi per certo qual era il male, decisi di correre un rischio.

Mi comportai come se fossi contrariato e le dissi:<<Guarda un po', è questo il modo di mantenere le promesse?>>. E le feci ripetere la promessa di guarire e mi mostrai molto adirato per il fatto che il bimbo era malato, le dissi che era colpa sua e le chiesi cosa mai voleva dire quella sua lettera – in altri termini, dato che la vedevo in condizioni anormali, le parlai in modo anormale, ossia con severità, mentre non sentivo altro che una profonda pietà. Il risultato fu qualcosa di simile a un risveglio, come di un sonnambulo, e prima che me ne andassi – non senza aver cambiato il mio modo di fare, naturalmente – le feci di nuovo rinnovare la promessa di guarire et plus vite que ça!

Caro fratello, da quel momento si ristabilì in fretta e dopo breve tempo portai via dall'ospedale lei e il bimbo. A causa di quel fatto il bimbo passò un periodo piuttosto lungo di malattia

– forse perché durante i suoi primi giorni di vita la madre ha pensato più a sé che a lui – ma naturalmente al momento il bimbo è sano come un coniglietto, sta guardando il mondo con quei suoi occhi chiari e vivaci mentre prima erano completamente chiusi.

Quando andai all'ospedale per portare a casa la donna, la attesi nella sala d'aspetto; improvvisamente entrò col bimbo tra le braccia, fu presa da una commozione come la dipingono Ary Scheffer e Correszco».

L'AIA, giugno 1883:

«*...papà, ad esempio, mi disse all'epoca: "C'è qualcosa di immorale in una relazione con una donna di condizioni più umili". (Il che è a parer mio errato, dato che non mi sembra ci sia alcun rapporto tra il grado sociale e la moralità: il grado sociale riguarda il mondo, la moralità riguarda Iddio). E inoltre: "Non sacrificare la tua posizione sociale per una donna", che non ritengo sia pertinente quando è in gioco una vita umana. Ma papà non è poi tanto coriaceo e spesso è abbastanza ragionevole.*

Quanto alla possibilità che determinate persone ti si rivoltino contro causa la donna, penso che non rimpiangerai d'intraprendere una relazione duratura, cosa in cui differisco radicalmente da quelli che, in via di principio, entrano in rapporti solo "senza conseguenze".

Si trova una grande calma interiore in una relazione permanente, e penso sia una cosa che segue le leggi naturali: mentre si trasgrediscono le eterne leggi morali appena si cercano di evitare le conseguenze di una relazione con una donna. La mia opinione è che un uomo che regoli la sua vita

secondo le eterne leggi della natura oltre che secondo quelle morali fa la sua parte per contribuire alla riforma, al progresso e al miglioramento di quanto nella societàodierna si è perso: l'orientamento.»

Neunen, fine di febbraio 1884:
«Non sono migliore di un altro, ho le mie necessità e i miei desideri come chiunque altro e, logicamente, bisogna che protesti quando sento di essere tenuto con le briglie troppo tirate e che vengo sottovalutato.

Se si va di male in peggio – nel caso mio, non è cosa impossibile – che importanza ha, infine? Se si sta male, bisogna rischiare per star meglio.

Fratello – devi ricordarti di nuovo come ero quando lavorammo assieme per la prima volta. Sin dagli inizi ho anche richiamato alla tua attenzione il problema delle donne, e ancora ricordo di essere venuto a salutarti alla stazione a Rozendaal il primo anno, e di averti detto allora di odiare tanto l'esser solo da preferire lo stare con una donnaccia piuttosto che star solo. Forse te ne ricordi?

Tranne che per pochi anni che io stesso capisco con difficoltà, nei quali ero frastornato da idee religiose – una specie di misticismo – tralasciando quel periodo, ho sempre vissuto con un certo calore.»

La Fratellanza

I Mangiatori di patate (1885)

"Dove vuoi che andiamo a preparare la cena" (MC. 14,12)

Con i *"Mangiatori di patate",* i contadini rappresentarono uno dei punti terminali più importanti nella ricerca umana ed artistica di Vincent e, come tutte le conclusioni di un percorso, determinarono l'inizio di qualcosa di nuovo.

Vincent li conobbe e li amò; con la sua sublimazione artistica li fissò all'interno della nostra memoria sociale come nessun altro, prima e dopo di lui, è riuscito a fare.

Durante i numerosi mesi nei quali eseguì i suoi studi delle figure contadine non fece nessuna concessione alla letteratura d'occasione, all'arte celebrativa, alla ipocrita nostalgia della terra!

Come pittore e come uomo, durante tutta la sua vita, Vincent sputò su ogni ingannevole falsità. Studiò per anni, studiò indefessamente; fece prove dopo prove; inseguì le innumerevoli sembianze della luce e solo quando sentì di avere la forza immaginativa necessaria, iniziò a lavorare alla realizzazione del quadro o, meglio, dei quadri perché replicò più volte quel soggetto appassionante.

Di fronte alla tela bianca, Vincent raccolse la sua memoria, la puntò nel cuore della terra, là dove scorrono la linfa, la fatica e il sudore. Scommettendo tutto sé stesso fino in fondo, riuscì a dare luce alla sommessa dignità della vita contadina.

Per questo preciso motivo guardando il quadro si avverte la netta sensazione che le cinque figure umane condividono con noi il loro cibo e ci partecipano la loro essenzialità.

Fissando il cuore della terra, cosa vide Vincent?

"Quale respiro originario (divino?) essa ha in comune con gli uomini e con "i mangiatori di patate" più degli altri?" si chiese.

Quanta verità era rimasta nascosta alla nostra normalità tronfia, prima che Vincent aprisse quelle cinque interiorità dando loro la luce della terra.

Nel quadro, egli diffuse la luce ovunque, facendola circolare di continuo nel gioco spinto dei chiaroscuri; la rivelazione delle loro interiorità rese attraenti le persone sedute attorno al tavolo; la loro cena appare assolutamente significativa, ci fa desiderare un invito e ci svela la nostra invidia per quella naturale condivisione di cibo e di vita.

Negli sguardi dei contadini si mescolano luce e cibo; essi rivolgono totalmente la loro attenzione a quell'atto vitale. Inoltre, nel dipinto, si percepisce una gratitudine intimamente raccolta, offerta attraverso la semplicità degli atti svolti.

Vincent scarnificò la bellezza: questa incredula trafficante; questa bugiarda a pagamento; questo carceriere gentile che sorridendo ci accompagna alla cella; questa ruffiana cinica; quest'ignominia industriale; questa mistificazione truce.

Scavò la terra, disfece le zolle, protesse i semi; alimentò con la sua genialità ogni particolare della tela. Per scandagliare le anime dei contadini, vi si immerse e ne riaffiorò impregnato di stupore; rifocillò i loro corpi; fece tutto questo impastando i colori, alterandoli, lottando con essi; li scompose ed, infine, li liberò.

Dapprima, fissò l'idea; poi, vi inserì i lampi e si affaticò senza sosta procedendo come in un parto lento: ad ogni suo sforzo si riprodusse il dolore, seguito dal rilassamento.

Mentre distribuì i colori sulla tela, mantenne una respirazione incostante, a volte asmatica altre volte regolare. Volle trasmetterci la vigorosità di un'idea già plasmata nella terra; le diede la forma della luce.

Colorò la terra e con la terra impastò i contadini. Davanti ai nostri occhi la sua tela brilla di energia, pretende tutta l'intensità della quale siamo capaci. Quella scena ci commuove; le forme appaiono operose, liberano i colori rivelando, nel gioco di luce ed ombra, la nostra comune origine.

Vincent usò tanti colori ma, guardando la tela, si ha la sensazione che ne applicò uno solo graduandolo con la luce di quelle interiorità; attraverso una sapiente distribuzione del colore ci trasporta da una parte all'altra della tela senza che ci si possa fermare esaurientemente su un particolare di essa.

Il quadro è totalità: ogni cosa brilla in esso traendo luce da tutto il resto; fuori da questa totalità si prova soltanto una sensazione di mancanza; nessun particolare dei "Mangiatori di patate" può essere apprezzato da solo con lo stesso entusiasmo di quando guardiamo il quadro come azione viva, come un contesto totalizzante.

Se si tenta di guardare questo o l'altro particolare, si rischia di estraniarlo dal resto col risultato di rimanere imbrigliati, emotivamente inibiti.

E tutto questo avviene per una ragione precisa: Vincent ci propone le singole esistenze di questa famiglia contadina nel momento della cena, cioè nel momento in cui la loro umanità si fa bisogno, si concretizza nel momento della loro folgorazione terrestre. In tal modo riuscì a vedere ed a renderci visibile ciò che di sacro vi è in una comune cena di contadini ed essa, ci commuove tanto più, in quanto non ci appare un evento straordinario trasfigurato dall'abilità tecnica o dal pathos dell'artista.

Fu la sua consuetudine, la sua ripetizione ordinaria a sedurre Vincent spingendolo a volerci rivelare l'umanità presente in quelle figure così dignitose ed espressive. Il silenzio, la fame, la sete, la condivisione, la protettiva bontà dei "Mangiatori di patate" sono in ognuno di noi.

In rare occasioni della nostra vita ci capita di percepire così intimamente la consistenza della profonda comunanza umana. Solo un prodigio appassionato, ancorché doloroso, poté restituirci la nostra incomprensibile umanità.

Vincent riuscì ad infrangere definitivamente le nostre corazze; a rendere inutili e stupide le nostre sicurezze; ridicoli i nostri soporiferi privilegi.

Le mani che si allungano sulla tavola sono le stesse mani che faticano e si induriscono lavorando la terra, hanno la medesima onesta perseveranza. Vincent le illuminò con un bianco sporcato di terra ed esse animano il quadro descrivendo una circolarità che accomuna le quattro figure adulte; così efficacemente situate, le mani raccolgono su sé stesse tutta la vitalità di quelle creature.

Tra lo stato di riposo e l'azione, per caratterizzare quelle esistenze, Vincent scelse la dinamicità dell'azione e la riversò interamente sulle mani, lavorandovi di continuo, ricostruendone le venature e la tensione muscolare.

C'è qualcosa di antico
C'è una rivelazione profetica
C'è dell'aglio. C'è dell'olio evaporato.
C'è un forte odore di aliti caldi.
C'è una meraviglia, un dolore, un'attesa.

C'è un'abitudine e un'esigenza,
Un sollievo, una pazienza.
C'è dell'amore, dell'affetto
Una ragionevolezza
Una speranza.
C'è una malinconia
Una mitezza.
E' struggente.
E' un segno, un destino
Qualcosa che potremmo appendere al nostro cuore.

Nel quadro la bimba ci dà le spalle per non rivelarci il suo bagliore, ma è tanta preziosa da rendere inutili le nostre evidenze; la lampada ne segna, dall'alto, i contorni; il suo sguardo è rivolto alla cena, vi appartiene interamente; ella sta ritta ed è, per i nostri occhi, una barriera risoluta. Attorno a lei la luce, gli sguardi, le mani, le tazze riempite: un mondo di adulti che si muove e si rigenera.

Al di qua della tela, noi le restiamo estranei senza alcuna possibilità di raggiungerla se non attraverso la luce dell'intero quadro; al centro di tutto restano le mani, occupate nel loro semplice atto di sopravvivenza; le mani calde impastate ancora di terra, pervase di silenzio ma sanguigne, proficue, piene di rudezza e, nello stesso tempo, affabili e generose.

Vincent cenò con i contadini; apparecchiò con loro la tavola e la rese lucente con un bianco, un rosso e un verde di terra lavorata; evitò ogni particolare che rischiava di portare l'eccesso, il di più diventato inutile.

"Parlo di lavoro manuale e di come essi si siano onestamente guadagnato il cibo" scrisse. Così volle rappresentare la vita contadina.

Come i contadini anch'egli faticò ogni giorno; dissodò la terra accanendosi continuamente sui colori; cercò la luce in ogni cosa, in ognuno. Per questo i suoi colori, pur così pieni di concreta materialità, ancora oggi aprono squarci nell'anima provocando uno squilibrio sovversivo, una sorta di ferita mentale che fermenta.

Vincent ha teso, verso gli altri, i sottili fili del suo cuore perché potesse essere compreso pur essendo già lontano da tutti.

Attraverso la lampada accesa sui *"mangiatori di patate"*, la luce si posa ovunque illuminando dove non trova ostacoli ed è una luce intensa, al centro, smorzata attraverso gli abiti, più morbida nelle pieghe, diffusa delicatamente per rendere i particolari presenti ma silenziosi.

Luce d'anima.

Le patate brillano e sono abbondanti.

Com'è bella questa abbondanza dell'anima nella povertà!

Guardando la tela si ha la sensazione di partecipare di quella povertà.

In tutta la sua vita, Vincent rimase affascinato dalla dignità del lavoro contadino che trattava i ritmi naturali del tempo e della vita come se fossero eterni.

Il tempo non è che un cavaliere impavido che attraversa le esistenze restando impassibile a tutto. La vita, invece, è un campo di grano luminoso offeso dal vento e dalla pioggia. Il

tempo e la vita nella povertà si mostrano senza trucchi perché la povertà depura, esige, riunisce, reinventa. Però, quando essa non viene scelta, resta una condizione subita, dolorosa, offensiva, ingiusta.

Vincent la scelse e la subì, ne visse gli slanci, il dolore, la solitudine estrema, l'invocazione d'amore; tra lui e la povertà vi fu, a volte, una battaglia aspra; la povertà lo agguantò; tentò di straziarne le carni, di raggelarne l'anima; ma, Vincent si avvinghiò ad essa ebbro di passione; l'accettò con una costanza che ebbe qualcosa di terribile. Di questa passione si nutrì reagendo, ogni volta, alla sconfitta appena subita, con una nuova sfida.

Ma, a quale duro prezzo?

Egli appartenne alla povertà accogliendone la tensione purificatrice; essa gli servì per illuminare le sue tele di una luce nuova; vi si ribellò solamente quando gli provocò quel tipo di sofferenza crudele che blocca le anime e le inchioda ai corpi.

Durante la sua vita, Vincent lottò aspramente contro ciò che voleva impedire il suo estro creativo, la sua immaginazione attiva che è l'unica qualità che rende gli uomini creature-creatori, perché li fa partecipare alla meravigliosa legge del creato, al rinnovamento continuo della vita.

Vincent, uomo e pittore, portò dentro di sé questo bisogno; di esso fece la sua verità e di questa verità volle vivere "sino a restituire l'anima".

Dalle lettere di Vincent a Theo:

L'AIA, 8 febbraio 1883:
«Penso che la povera gente e i pittori abbiano un comune senso del tempo e del variare delle stagioni. Naturalmente lo sentono tutti, ma non ha altrettanta importanza per la grossa borghesia e neppure a molta influenza sullo stato d'animo generale. Ho pensato che sia tipico quello che disse un muratore: "D'inverno soffro il freddo come il grano"».

L'AIA, primi di agosto 1883:
«A volte mi sono molto preoccupato perché non facevo progressi nel colore, ma ora ho riacquistato la speranza. Vedremo come si svilupperà.

Ora capirai perché attendo con ansia il tuo arrivo, perché se anche tu notassi un cambiamento non avrei più dubbi e sarei certo si essere sulla strada giusta. Non oso fidarmi dei miei occhi per quanto riguarda il lavoro. Ad esempio, quei due grandi studi che ho eseguito mentre pioveva – una strada fangosa con una figuretta – mi sembrano l'opposto degli altri studi. Quando li guardo ritrovo l'atmosfera di quella uggiosa giornata di pioggia; e c'è una sorta di vitalità nella figura anche se non si tratta che di qualche chiazza di colore – non è una rievocazione dovuta lla correttezza del disegno, perché di disegno praticamente non ce n'è. Quel che intendo

prospettarti è che credo che in questi studi ci sia qualcosa di quell'aspetto misterioso che si ottiene guardando la natura attraverso le ciglia, di modo che i contorni vengano schematizzati a macchie di colore.

Deve passare del tempo, ma al momento vedo qualcosa di diverso nel colore e nella tonalità di diversi miei studi».

«Quanto al tempo che ho di fronte a me e in cui sarò in grado di lavorare , penso che posso in tutta tranquillità presupporre i fatti seguenti: che il mio corpo si manterrà quand bien meme per un certo numero di anni – un certo numero che si aggirerà tra i sei ed i dieci anni, immagino. Questo posso assicurarlo senza gran rischio, dato che al momento non c'è alcun quan bien meme immediato...Se ci si logora troppo in quegli anni, non si supera la quarantina; se si è forti abbastanza per resistere a determinate traversie che in genere si presentano a quell'epoca, per risolvere determinate difficoltà fisiche più o meno complesse, allora tra i quaranta e i cinquant'anni ci si ritrova su una strada maestra nuova e relativamente normale...Così devo andare avanti come un beota che sa solo questo: tra pochi anni devo aver condotto a termine un determinato lavoro...Il mondo mi riguarda solo in quanto sento un certo debito e un senso del dovere nei suoi confronti, perché ho calcato per trent'anni questa terra e, per gratitudine voglio lasciare di me un qualche ricordo sotto forma di disegni o dipinti – non eseguiti per compiacere un certo gusto in fatto d'arte, ma per esprimere un sincero sentimento umano».

Neunen, 30 aprile 1885:

«Caro Theo, ti mando per il tuo compleanno i miei migliori auguri di salute e serenità. Avrei voluto mandarti in questa occasione il quadro dei mangiatori di patate ma, pur andando avanti bene, non è ancora finito.

Benché il quadro finale sia stato dipinto in un tempo relativamente breve e per la maggior parte a memoria, mi ci è voluto un intero inverno trascorso a dipingere studi di teste e di mani per poterlo fare. Quanto ai pochi giorni in cui l'ho dipinto, è stata una vera battaglia, di cui però sono veramente entusiasta. Anche se ripetutamente ho temuto di non riuscirci. Dipingere è anche un agir-creer (in francese nel testo. N. d. A.)...Quanto ai "Mangiatori di patate", è un quadro che starà meglio in una cornice dorata, ne sono sicuro, ma starà bene anche su una parete tappezzata con una carta color grano maturo. Senza un'inquadratura del genere proprio non bisogna vederlo...Se tu stesso vuoi vedere il quadro come va visto, non dimenticare, ti prego, quanto ti ho detto ora. Mettendo il quadro accanto a una tonalità dorata, si ottiene anche una luminosità in punti insospettati, togliendo al tempo stesso quell'aspetto marmorizzato che il quadro assume quando viene sfortunatamente posto su uno sfondo opaco o nero. Le ombre sono dipinte blu e il tono dorato le ravviva...Ho cercato di sottolineare come questa gente che mangia patate al lume della lampada, ha zappato la terra con le stesse mani che ora protende nel piatto, e quindi parlo di lavoro manuale e di come essi si siano onestamente guadagnati il cibo.

Ho voluto rendere l'idea di un modo di vivere che è del tutto diverso dal nostro di gente civile. Quindi non sono per nulla convinto che debba piacere a tutti o che tutti lo ammirino subito.

Per tutto l'inverno ho avuto le fila di questo tessuto in mano e ho cercato il disegno definitivo; e benché ne sia venuto fuori un tessuto dall'aspetto piuttosto rozzo, tuttavia i fili sono stati scelti accuratamente e secondo certe regole. Potrà dimostrarsi un vero quadro contadino. So che lo è. Chi preferisce vedere i contadini col vestito della domenica faccia pure come vuole. Personalmente sono convinto che i risultati migliori si ottengono dipingendoli in tutta la loro rozzezza piuttosto che dando loro un aspetto convenzionalmente aggraziato. Penso che più che da signora, una contadinella sia bella vestita com'è con la sua gonna e camicetta polverosa e rappezzata azzurra, cui il maltempo, il vento e il sole danno i più delicati toni di colore. Se si veste da signora, perde il suo fascino particolare. Un contadino è più vero coi suoi abiti di fustagno tra i campi, che quando va a Messa la domenica con una sorta di abito da società.

Analogamente ritengo sia errato dare a un quadro di contadini una sorta di superficie liscia e convenzionale. Se un quadro di contadini sa di pancetta, fumo, vapori che si levano dalle patate bollenti – va bene, non è malsano; se una stalla sa di concime – va bene, è giusto che tale sia l'odore di stalla; se un campo sa di grano maturo, patate, guano o concime – va benone, soprattutto per gente di città. Quadri del genere possono insegnare loro qualcosa. Un quadro non deve necessariamente essere profumato...Dipingere la vita dei

contadini è una cosa seria, e mi sentirei colpevole se non cercassi di creare dei quadri che suscitino pensieri seri per chi pensa seriamente all'arte e alla vita.

Milet, De Groux e tanti altri ci hanno dato l'esempio di caratteri forti, noncuranti di giudizi come: orribile, rozzo, sporco, puzzolente e via di seguito, e sarebbe vergognoso tentennare. No, bisogna dipingere i contadini come uno di Iro, che pensasse e sentisse come loro.

Perché non è colpa nostra se siamo così.

Penso spesso che i contadini formino un mondo a parte, che da certi punti di vista è migliore del mondo civile. Non da tutti i punti di vista, perché che ne sanno essi di arte e di molte altre cose?»

Saint-Remy, 18 novembre 1889:

«*Bisogna lavorare tanto quanto, e con altrettante poche pretese di un contadino, se si vuole durare a lungo. E sarebbe meglio, piuttosto che fare delle esposizioni grandiose, rivolgersi al popolo e lavorare perché ognuno possa avere a casa propria un quadro o qualche riproduzione che serva di lezione, come l'opera di Millet».*

L'Amicizia

Le pere Tanguy (Parigi 1887-88)

Anversa, gennaio 1886:
«*Andando bene a fondo nel problema, voglio ammettere che quando si lavora esclusivamente dal vero c'è bisogno di qualcosa di più: una certa facilità nel comporre, la conoscenza della figura; però, in fin dei conti, non è del tutto invano che ho lavorato sodo tutti questi anni. Sento in me un certo potere*

perché dovunque io sia, avrò sempre una meta – dipingere la gente come la vedo e come la conosco».

Occorre incidere l'epidermide di un corpo e aspirarne del sangue e, poi, guardare negli occhi l'uomo o la donna a cui esso apparteneva per vederne finalmente l'anima ingorda di vita e di sogni, accogliente, infinitamente spirituale, ma più concreta del cuore palpitante. L'anima di giallo limone e di sole; l'anima di blu mare, memoria luminosa; l'anima rosso immaginazione; arancione e bianco di neve, bianco di silenzio, riposo della mente.

Pere Tanguy ebbe un'anima grande, più profonda ancora della tenerezza paffuta che esprime la sua faccia. Un'anima colma di bontà: l'anima di un sognatore che offriva volentieri la sua compagnia agli altri.

Fu un venditore di colori ed aveva ben sviluppata la capacità di comprendere il nuovo che si fa avanti perché vuole andare oltre la realtà che ha intorno a sé.

Da socialista utopista, rivoluzionario del cuore, si infuocava di passione nel discutere e si rasserenava nell'amicizia, nel sentimento di solidarietà umana che provava per i più poveri e per i giovani artisti che, come Vincent, volevano innovare l'arte e la vita.

Durante i loro incontri parigini, in tante discussioni pere Tanguy e Vincent condivisero le loro opinioni scambiandosi generosamente le loro sensibilità ardenti. Il loro senso della vita ebbe molto in comune con quello dei contadini e degli artigiani.

Vincent fu un cristiano dell'arte; Tanguy un utopista aTheo. Entrambi furono messaggeri di quella fraternità originaria che considera il diritto degli uomini ad essere trattati uguali durante la loro breve storia di vita sulla terra. Entrambi si scandalizzarono del di più, poiché furono sinceramente consapevoli che esso è inutile per chi lo ha ed è causa di dolore per coloro che non hanno nemmeno il necessario per sopravvivere.

"*Un uomo che vive con più di 50 centesimi al giorno è una canaglia*" diceva Tanguy.

E Vincent: "*Abituarsi ad essere poveri, vedere come un soldato vive e si conserva in buona salute nutrendosi e facendo una vita semplice come il popolo, è altrettanto utile che guadagnare un sol fiorino in più la settimana...Infine voglio dire che, dipingendo, cerco di trovare il mezzo di vivere semplicemente*".

Il vecchio Tanguy lottò per la Comune di Parigi e rischiò, per questo, di essere fucilato.

Vincent scelse la stessa barricata: quella dei poveri e della libertà. Lo fece quando andò nel Borinage a predicare il vangelo tra i minatori e continuò con la sua scelta di fare il pittore, per servire agli altri, per sdebitarsi della sua presenza sulla terra.

Entrambi credettero possibile e si impegnarono per consolare il genere umano oppresso. Lo avvertirono come un dovere, una forza interiore preesistente a qualsiasi razionalità. La loro predestinazione sommò intelligenza e immaginazione, memoria e sentimento.

Nel farne il ritratto, Vincent osservò attentamente l'anima di Tanguy e la colorò per mostrarla agli altri. Nel quadro riprodusse una tenerezza che esprime lo stesso candore di una montagna innevata stagliata in un cielo arrossato, la stessa pacatezza di un ruscello che scorre tra rive verdeggianti in una primavera appena scoppiata. Proiettò, come un'aurela, la tenerezza di Tanguy nel suo Giappone tanto desiderato, servendosi di colori più tenui e sfumati con i quali mantenne l'armonia tra la figura e la natura, tra l'essere umano e la vita.

Pere Tanguy ha un'espressione paterna ed un cuore che Vincent dipinse facendogli travalicare le dimensioni geometriche della tela; scelse di non affidarlo ad uno sfondo blu "d'infinito" come fece nel "ritratto del poeta" perché Tanguy visse rivolgendo la propria utopia al mondo concreto al quale appartenne e da cui, nel quadro, è circondato.

Tanguy ci rivolge un sorriso pacato e ci trasmette l'armonia delle stagioni, degli inverni, delle primavere, dei fiori, dei frutti.

Col suo viso buono, questo "pere tranquille", come lo chiamava Vincent, rende tutto più amorevole e roteante dietro di sé: un'alternanza naturale e consolante.

"Se vivessi tanto da diventare vecchio, diventerei una specie di papà Tanguy", scrisse Vincent da Arles al fratello Theo.

"Se vivessi...": fu la premonizione di un uomo il cui petto rimase sempre aperto, sferzato da un Mistral e da una società cieca e invidiosa della sua coraggiosa volontà di ricognizione.

"*Diventerei una specie di papà Tanguy*": lo promise a sé stesso e a quell'altra parte di sé stesso ch'era ormai diventato il fratello Theo.

Ma, anche Theo, appassionato sostenitore dei nuovi pittori, non aveva qualcosa di papà Tanguy?

Forse, fu proprio per questo motivo che Vincent nel ritrarre il vecchio Tanguy, le "pere tranquille", traboccante di bontà, colorò la compostezza serena del suo sguardo rendendola avvolgente come una protettiva fraternità.

Dalle lettere di Vincent a Theo

L'AIA, 11 febbraio 1883:
«A volte mi è difficile rinunciare a un'amicizia, ma se dovessi entrare in uno studio per essere costretto a pensare e a parlare di cose senza alcuna importanza, a evitare qualunque cosa seria e a non esprimere i miei veri sentimenti sull'arte – ciò mi renderebbe più malinconico che se dovessi starmene lontano da tutto. Proprio perché mi piacerebbe trovare e conservarmi una vera amicizia, mi è difficile adattarmi a un'amicizia convenzionale.

Se c'è il desiderio di essere amici da ambedue le parti, può esserci qualche discordanza di opinioni, ma non si litiga tanto facilmente, e anche se lo si fa, è facile rappacificarsi. Quando invece c'è del convenzionale l'amarezza è pressoché inevitabile, proprio perché non ci si sente liberi, e anche se non si esprimono i propri veri sentimenti, questi traspaiono a sufficienza per lasciare un'impressione spiacevole da entrambe le parti e rendere del tutto inutile la speranza di profittare beneficamente della reciproca consuetudine.

Quando c'è convenzionalismo, c'è sempre la sfiducia e la sfiducia dà sempre luogo a ogni sorta di intrighi. E sì che con un po' più di sincerità le nostre vite sarebbero ben più felici».

Arles, 11 agosto 1888:

«Quando si sta bene si deve poter vivere di un pezzo di pane, pur lavorando tutto il giorno, e avendo ancora la forza di fumare e di bere il proprio goccio. E allo stesso tempo sentire in modo chiaro che esistono le stelle e l'infinito. Allora la vita diventa quasi incantata».

La Memoria

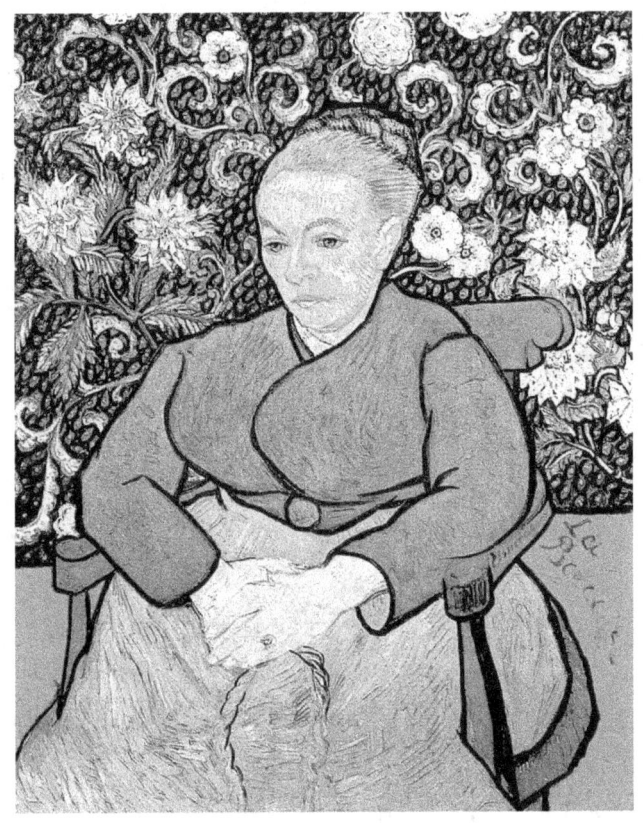

La Berceuse (Arles, 1889)

"Chi sono io agli occhi dei più – una nullità o un uomo eccentrico o spiacevole – qualcuno che non ha una posizione nella società, e non l'avrà mai, infine un po' meno di niente. Bene, supponi che sia veramente così, allora io vorrei mostrare attraverso la mia opera che cosa si trova nel cuore di un tale eccentrico, di una tale nullità. E' la mia ambizione, che

è meno fondata sul rancore che sull'amore malgrado tutto, più fondata su un sentimento di serenità che sulla passione".

Vincent volle mostrarci, prima di tutto, il suo amore; in una luce abbagliante di girasoli; in una sedia vuota, in una camera da letto, nelle barche di pescatori sulla spiaggia, nei frutteti, nei campi di grano verde, nell'ondulazione dei cipressi; volle mostrarci la sua energia magmatica sempre pronta a raggiungere ogni cosa avesse vita per farne scaturire una scintilla d'eterno.

Il suo sentimento d'amore, arrotato dalle stagioni, rifuggì le catene di una "vita civile", pigra e rassegnata, che conosce solamente il sentimento della paura: la paura degli altri, della natura o di sé stessi.

"Mi sembra di essere un viaggiatore che va in qualche posto verso una destinazione" scrisse Vincent.

La sua ricerca, questo suo viaggio interiore, fu la qualità estrema ed essenziale del suo destino. Egli rifiutò, in egual misura, l'idolatria e il bigottismo e per questo venne rifiutato. Cercò gli altri ma gli altri non poterono riconoscerlo poiché egli attraversò il mondo come una meTheora; conteneva in sé tracce d'infinito; parlava di un'altra vita, di un'altra società.

Amò le esistenze di tutti e coi suoi ritratti svelò verità delle quali ognuna delle persone riprese fu portatrice senza esserne consapevole. Dentro la sua mente, si accatastò un crogiolo di vite, di sentimenti e di colori.

Visse la solitudine dei campi d'erica e di grano, la miseria dei minatori, la vita dei contadini, la ricerca della nuova arte. Attirò ogni cosa nella sua interiorità magnetica accogliendo tutto sino in fondo e, poi, attraverso una faticosa attività di

escavazione, liberò spazio dentro di sé, in una direzione spesso senza ritorno; la sua memoria si aprì al mistero di una realtà notturna ed infinita come il cielo stellato e come la morte.

Fu viaggiatore curioso, in perenne ricerca: l'Aia, Londra, Parigi, Etten, di nuovo l'Inghilterra; poi, il Borinage, Bruxelles, Etten ancora, l'Aia ancora; poi, il Drenthe, Nuenen, Anversa, nuovamente Parigi; infine, Arles, Saint-Remy e Auvers-sur-Oise. Né scaturì un tumulto, un edema nell'anima, un'ansia, il bisogno di uno svuotamento.

La sua vita fu un viaggio, i suoi quadri furono dei veri postini, latori di visioni irripetibili. Ma egli rimase irraggiungibile.

Colorò la vita.

Colorò la natura.

Colorò delle esistenze.

Colorò l'infinito.

La sua vita divenne simile a quella dei pescatori d'Islanda, col loro *"malinconico isolamento, esposti a tutti i pericoli, soli sul mare desolato!"*.

Come loro, avvertì continuamente il bisogno radicale del conforto della memoria. Per questo motivo volle dipingere *"un quadro che, appeso nelle cabine dei battelli da pesca diretti in Islanda, potesse far provare ai marinai, che sono insieme bambini e martiri, il dondolio della culla con il ricordo di antiche ninne nanne"*.

Lo dipinse a cavallo di una crisi della quale scrisse lucidamente: *"Durante la mia malattia ho rivisto ogni stanza della casa di Zundert, ogni sentiero, ogni pianta del giardino, gli aspetti dei campi vicini, i vicini, il cimitero, il nostro orto*

dietro la casa, fino al nido di gazza in cima ad una acacia del cimitero. Questo perché di quei giorni ho dei ricordi più antichi di quelli che potete avere voi tutti; per ricordare tutto ciò non siamo rimasti che la mamma ed io".

Zundert, come il ritorno ad un'infanzia.

Ma, anche, come il presagio di una fine.

Zundert, come il desiderio di un luogo familiare.

Il bisogno di fermarvisi,

la necessità di alleggerire la mente delle cose superflue.

Zundert come una traccia di esistenza,

Un luogo di origine, conservato intatto nella memoria.

Vincent desiderò il conforto per sé e per tutti.

Immaginò nella Berceuse una tenerezza inespressiva, come fuori dal tempo, una presenza straripante e protettiva e le rese omaggio riempiendo di fiori lo sfondo della tela.

Omaggio ad una donna-mamma, ad un'esistenza reale e ad una forma mitica.

Mise insieme idea e presenza fisica, spazio e calore affettivo.

Quando compose la Berceuse, pensò di realizzare un trittico, con la Berceuse al centro e due tele di girasoli ai lati. I suoi girasoli dovevano omaggiare la madre vera, poiché in quei giorni appena la sua mente, affollata di tante cose, si distrasse un poco, appena si liberò e lasciò scorrere i suoi flussi interiori, la sua infanzia uscì prepotentemente fuori dalle viscere del passato.

A Zundert, nonostante la presenza impacciante di quell'altro Vincent, il fratello nato e morto esattamente un anno

prima di lui, egli si sentì amato dai genitori, tanto che paragonò Roulin, l'amico postino, e la moglie, a suo padre e a sua madre "che erano stati esemplari come coniugi".

Come avrebbe fatto volentieri a meno, Vincent, di tutti gli sforzi e i conflitti che dovette sostenere per vivere il proprio destino! Soprattutto quelli avuti con le persone a lui più care: i suoi genitori, la sua famiglia. Quanto desiderò che essi avessero accompagnato con amore la sua libera volontà di figlio, il suo destino d'uomo, vigilando per lui, cullandone il riposo? Quante volte richiese la loro comprensione, il loro appoggio sincero?

Fino all'ultimo, conservò per intero il ricordo dell'affetto ricevuto nella sua infanzia e, alla fine, sentì il bisogno di colorarlo per mostrarcelo.

In fondo, cos'è la Berceuse? Non contiene il valore confortante della memoria dell'infanzia? Non contiene una ninna nanna armoniosa che rassicura, incoraggia e protegge?

Dalle lettere di Vincent a Theo

Saint-Remy, 25 maggio 1889:

«Devi pure sapere che se disponi i quadri in questo modo, cioè la Berceuse in mezzo a due quadri di girasoli, uno a destra e l'altro a sinistra, si forma un trittico.

E allora i toni gialli e arancioni della testa prendono più risalto dall'accostamento delle persiane gialle.

E allora capirai quello che ti scrivevo, che la mia idea era di fare una decorazione, ad esempio per il fondo della cabina di una nave».

Il Mistero

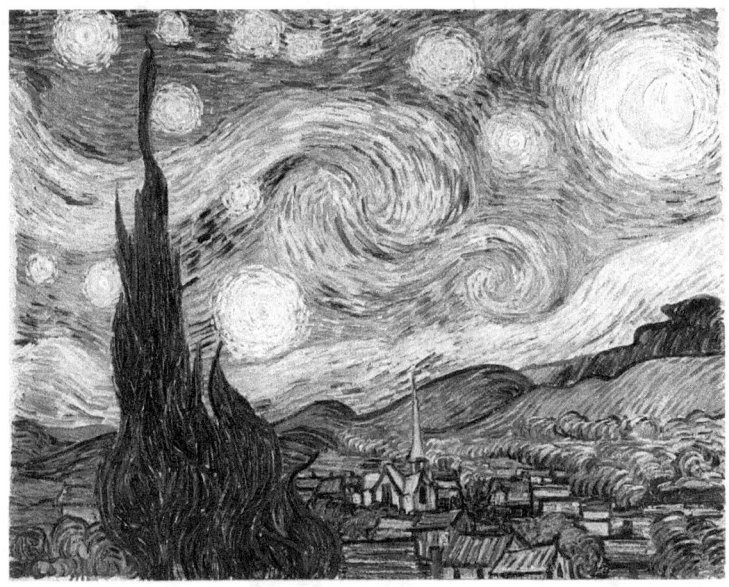

Notte stellata

Vincent conobbe tante volte la crudeltà che si deposita nei cuori appena ne esce via la compassione. Ad Arles, dopo la prima crisi, per la gente del quartiere dove alloggiò, diventò un fantasma da cacciare poiché egli aveva provato la malattia che fa più paura: l'alienazione da quel sé al quale tutti vogliamo restare attaccati come idiote sanguisughe.

Per la società del suo tempo, rappresentò una diversità inaccettabile: non era sposato (viveva solo, nonostante avesse desiderato ardentemente un amore stabile, la compagnia di una donna); dipingeva (svolgeva un lavoro socialmente non ruolizzato); viveva in condizioni precarie (mantenuto dal fratello al quale spedì quadri rimasti invenduti); frequentava

regolarmente i bordelli (non nascose mai i propri bisogni sessuali).

In seguito all'atto autolesionista del taglio dell'orecchio, venne ricoverato in ospedale. Dimesso dall'ospedale, scrisse:

"*Provvisoriamente tengo la casa, perché per la mia guarigione lontana ho bisogno di sentirmi a casa mia*".

Espresse il bisogno di vivere in un luogo familiare, nella sua casa, nella sua camera da letto, arredata con quadri e oggetti che per lui erano significativi segni di vita.

I combattimenti che visse nei giorni seguenti con le persone che non lo accettarono più nel loro quartiere, finirono con lo sfiancarlo. Per potere mantenere una serenità ed una regolarità quotidiane che gli permettessero di continuare la propria attività creativa, accettò il ricovero volontario all'ospedale di Saint-Remy rinunciando alla libertà fisica.

Questa sua scelta continuerà ad essere incompresa e farà sempre paura a coloro che vivono celandosi alla luce per non mostrare le rughe della propria anima, il colore del proprio fango, la propria colpevole incredulità. L'escavazione senza riposo del proprio sé, imbarazza e scuote i deboli di mente privi di sentimenti realmente vivi.

Con un salto acrobatico nel vuoto creativo, Vincent abbatté muri di silenzio e liberò il suo grido innocente di creatura. Nelle stanze della casa di cura di Saint-Remy, gridò mille volte e la sua voce fece esplodere un arcobaleno di colori, lanciando messaggi intraducibili rivolti all'infinito. Raggiunse la luce delle stelle, il bagliore originario, e lo riprodusse per noi nei suoi quadri.

La vista delle stelle lo aveva fatto sempre sognare *"tanto semplicemente quanto quei punti neri che nelle carte geografiche rappresentano città e villaggi. E mi dico: perché i punti luminosi del firmamento dovrebbero essere meno accessibili che i punti neri della carta di Francia? Se prendiamo il treno per andare a Tarascona o a Rouen, possiamo prendere la morte per recarci in una stella".*

Si può prendere la morte oppure si può utilizzare l'intuizione artistica, l'immaginazione che in attimi esplosivi trapassa la memoria e crea luce e volumi nel vuoto, come una scia di speranza.

"T'assicuro che questo lavoro, così aspro, mi giova enormemente. Però non mi impedisce di sentire un terribile bisogno – devo dirlo? – di religione: allora esco nella notte a dipingere le stelle; e mi metto a sognare un quadro con un gruppo di figure parlanti di compagni".

Mise insieme le stelle e un gruppo di figure parlanti: l'infinito (il Dio che stenta a nominare) e gli uomini affratellati (*"parlanti e compagni"*). Nel suo quadro, l'infinito divenne un segno quotidiano riconoscibile.

Dopo gli anni di "misticismo" nel Borinage seguiti dal rifiuto della religione istituzionalizzata, la sua religiosità, invece di raffreddarsi, divenne più esigente, più intensa, cercò nuove vie attraverso le quali manifestarsi.

"Nella vita c'è qualche cosa di misterioso – che venga chiamato Dio o natura umana o altro, è cosa che non riesco a definire chiaramente, anche se mi rendo conto che è viva e reale, e che è Dio o un suo equivalente".

Durante le notti stellate, Vincent passò molto tempo ad osservare le stelle e sotto di esse le distese di grano e il profilo delle Alpilles. Davanti alla tela mescolò e rimescolò i suoi colori; avvolse nuvole e spighe; rese terra il cielo e cielo le colline; cercò nel buio notturno; estese il sonno, oscurò il cipresso innalzandolo sino a toccare le stelle (forse lo volle rendere così vivo perché somigliasse ad un autoritratto).

Nella sua notte stellata il sonno accoglie l'infinito fluire del cielo. L'energia cosmica originaria avvolge la natura sottostante; ci attrae a sé e ci conduce.

Dove? Ovunque. Sicuramente non verso un luogo particolare; non verso un luogo definitivo sulla terra, né su una stella o in un vortice di particelle libere.

Il quadro ci ricorda il mistero della nostra stessa origine e ci aiuta a vivere con autenticità la nostra natura cosmica.

Dalle lettere di Vincent a Theo:

Saintes-Maries-de-la-mer, 22 giugno 1888:

«Ho passeggiato una notte lungo il mare sulla spiaggia deserta, non era ridente, ma neppure triste, era...bello. Il cielo di un azzurro profondo era punteggiato di nuvole d'un azzurro più profondo del blu base, di cun cobalto intenso, e di altre nuvole d'un azzurro più chiaro, del lattiginoso biancore delle vie lattee. Sul fondo azzurro scintillavano delle stelle chiare, verdi, gialle, bianche, rosa chiare, più luminose delle pietre preziose che vediamo anche a Parigi – perciò era il caso di dire: opali, smeraldi, lapislazzuli, rubini, zaffiri.

Il mare era d'un blu oltremare molto profondo – la spiaggia di un tono violaceo, e mi pareva anche rossastra, con dei cespugli sulla duna (la duna è alta 5 metri), dei cespugli color blu di Prussia. Ho fatto dei disegni a mezzo foglio e un disegno grande.»

Arles, seconda metà di luglio 1888:

«E' veramente un fenomeno strano che tutti gli artisti, poeti, musicisti, pittori, siano materialmente degli infelici – anche quelli felici – e ciò che dicevi di Guy de Maupassant ne è una prova ulteriore. Ciò riporta a galla l'eterno problema: la vita è tutta visibile da noi, oppure ne conosciamo prima della morte solo un emisfero?

I pittori – per non parlare che di loro – quando sono morti e sepolti parlano con le loro opere a una generazione successiva o a diverse generazioni successive.

E' questo il punto o c'è ancora dell'altro? Nella vita di un pittore la morte non è forse quello che c'è di più difficile.

Dichiaro di non saperne assolutamente nulla, ma la vista delle stelle mi fa sempre sognare, come pure mi fanno pensare i puntini neri che rappresentano sulle carte geografiche città e villaggi. Perché, mi dico, i punti luminosi del firmamento ci dovrebbero essere meno accessibili dei punti neri della carta di Francia? Se prendiamo il treno per andare a Tarascon oppure a Rouen, possiamo prendere la morte per andare in una stella. Ciò che però è certamente esatto, in questo ragionamento, è che essendo in vita non possiamo arrivare in una stella, non più di quanto, essendo morti possiamo prendere il treno.

Comunque non mi sembra impossibile che il colera, i calcoli alla vescica, la tisi, il cancro, possano costituire dei mezzi di locomozione celeste, così come i battelli, gli omnibus e il treno sono mezzi di locomozione terrestri. Morire tranquillamente di vecchiaia sarebbe come viaggiare a piedi».

Il Riposo

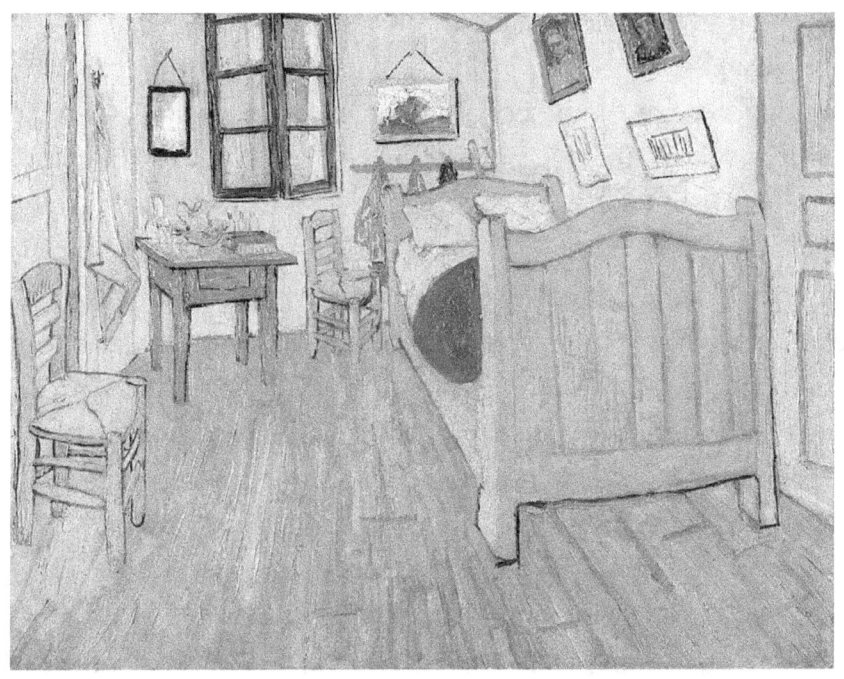

Camera da letto

«*Mauve si offende del fatto che io abbia detto 'sono un artista' – cosa che non intendo ritrattare, perché, naturalmente, un significato aggiunto di questa parola è:"sempre alla ricerca senza mai trovare". E' precisamente il contrario di dire: "So ho trovato"*».

Vincent fu artista perché rivelò verità capaci di amplificare la sensibilità e di sconvolgere le sedimentazioni culturali che anestetizzano le coscienze. Immaginò se stesso come un cipresso slanciato verso il cielo che resiste al vento;

ripieno di tutta la passione che *"circola in un caffè notturno con un vago stordimento di sangue"*; ebbe sempre una famelica aspirazione ad una esistenza significativa.

Con la sua innocenza disarmata combatté l'inadeguatezza di un'epoca e, con la sua ricerca di assoluto, forse, quella di tutte le epoche.

Tra il 1886 e il 1888, ormai divenuto padrone assoluto dei colori della sua tavolozza, svolse un'incessante attività pittorica con un ritmo insostenibile per qualsiasi altro artista che aspirasse a mantenere nelle sue opere un'alta qualità compositiva.

Ebbe con le sue tele una vera e propria osmosi respiratoria; vi si dedicò con una dedizione tanto esclusiva da non rispettare, talvolta, nessuno dei suoi bisogni più elementari; si nutrì male, digiunò troppo e riposò poco.

La sua attività quotidiana, le energie che vi impegnò finirono per creargli un'ansia di riposo che fatalmente poté soddisfare solamente nell'epilogo finale del suo corpo quando, ferito da un colpo di pistola davanti ad un campo di grano, si preparò a volare via in silenzio dietro uno stormo di corvi.

Quando arrivò ad Arles, era nel pieno del suo cammino artistico, impegnato in una ricerca che altri – Monticelli, ma anche Millet e Delacroix – avevano iniziato e sviluppato e che egli sentì il dovere di continuare. Credette fortemente nella possibilità di formare una comunità di artisti che lavorassero insieme per l'arte del futuro. Fin dall'inizio, arredò la casa di Arles con l'intenzione di ospitare altri artisti, Gauguin, prima di tutti gli altri.

Osservò ogni cosa, rifletté molto, dipinse, scrisse, saltò qualche pasto, si affaticò. Quando il suo bisogno di riposo diventò impellente cercò il suo simbolo e lo trovò nel letto grande a due piazze al quale affidò il suo sonno quotidiano.

Non si limitò a riprodurre il letto; trasformò l'intera camera in un rifugio intimo, uno spazio confortante, dove la mente si acquietava, dov'era possibile lasciare scorrere libero il flusso della memoria e, anche, riuscire a bloccarlo facendo vuoto nella mente, rasserenandola.

Il quadro esprime la naturalezza del sonno; fa pensare al riposo riscaldato da un abbraccio silenzioso, sincero e accogliente. Il silenzio della mente si estende senza interruzione fino al sogno che resta l'unica anticipazione di al di là che ci è concessa.

Atti quotidiani come lavarsi, sedersi, guardare dalla finestra, guardarsi allo specchio, sdraiarsi, uscire, entrare, vengono restituiti ad un'armonia originaria, poiché il sonno rigenera, ripara, accompagna, libera da pesi inutili, ed offre, al risveglio, una nuova speranza.

Le numerose copie della camera che ripeté ossessivamente, dimostrano quanto profondo fosse, già allora, il suo bisogno di riposo e di pace, perché si stancò di continuare ad affrontare le difficoltà di un mondo incomprensibile e colpevole, appesantito dall'inutilità.

Guardando il quadro con una fraterna malinconia, la "camera da letto", diventa simbolicamente il luogo più consono in cui concludere una vicenda umana e una ricerca pittorica.

Sicuro di essere più vicino alla sua verità, mi piace pensare che Vincent pensò dolcemente alla propria morte,

all'ultimo abbandono: quello da sé stesso. Invece, di uno sparo violento che scuoté l'aria impaurendo gli uccelli e squarciando un corpo, è molto più bello e realistico immaginare Vincent che si avvia lentamente verso la casa gialla, apre la porta della sua camera, si sdraia nel letto e chiude dolcemente gli occhi, rilassando il viso e abbandonandosi al sonno.

La sua mente, a poco a poco, si allontana dal mondo e la sua anima inizia fiduciosa il suo viaggio definitivo. Il cuore immenso di Vincent, pieno di tutti i colori che la natura e gli esseri umani gli hanno sussurrato smette di palpitare e riposa nel sonno lungo della morte.

Per il nostro riposo quotidiano, Vincent ha lasciato i colori che la sua anima ha distribuito generosamente dappertutto nella sua "Camera da letto".

Dalle lettere di Vincent a Theo:

Arles, metà di ottobre 1888:

«*Mio caro Theo,*
finalmente ti mando un piccolo schizzo per darti almeno un'idea di come viene il lavoro. Perché oggi mi ci sono rimesso. Ho ancora gli occhi stanchi, ma intanto avevo una nuova idea nel cervello, ed eccone uno schizzo. Sempre tela da trenta. Questa volta è la mia stanza da letto, solo che il colore deve fare tutto, dando attraverso la sua semplificazione uno stile più grande alle cose, e deve suggerire il riposo o in genere il sonno. Insomma la vista del quadro deve riposare la testa, o meglio l'immaginazione.
I muri sono lilla pallido. Il pavimento è a mattoni quadrati rossi.
Il legno del letto e le sedie sono giallo burro chiaro, il lenzuolo e i cuscini verde limone molto chiaro.
La coperta rosso scarlatta. La finestra verde.
La tavola di toilette arancione, il bacile blu.
Le porte sono lilla.
E non c'è altro – nient'altro in questa stanza con le persiane chiuse.
La quadratura dei mobili deve rafforzare l'idea di un riposo inalterabile. Sul muro di entrata , uno specchio, un asciugamano e alcuni vestiti. La cornice – dato che non c'è niente di bianco nel quadro – sarà bianca.

Questo per prendermi una rivincita sul riposo forzato che sono stato obbligato a concedermi. Ci lavorerò ancora per tutta la giornata di domani, ma tu puoi vedere come sia semplice la composizione. Le ombre e le ombre rinforzate sono soppresse, il colore è a tinte piatte e schiette come nei crepons. Sarà in contrasto per esempio con la "diligenza di Tarascona" e il "caffè di notte".»

La Ricerca

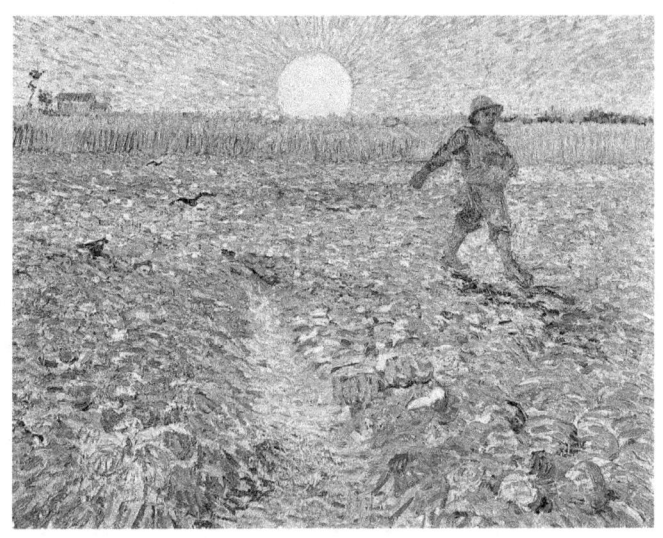

Il seminatore

Da Nuenen, nel gennaio 1884, Vincent scrisse a Theo:
"Per quanto mi riguarda quel che mi dici sulla possibilità che io diventi un completo isolato, non dico che ciò non debba accadere...però ti dico che questo non lo considererei un destino meritato perché in fin dei conti penso di non aver fatto, né farò mai cose tali da farmi perdere il diritto di sentirmi tutt'uno con le altre creature umane. Di ciò si dovrebbero incolpare anche altri. Ebbene, cerco di vedermi come se fossi un altro, vale a dire con obiettività, in modo da vedere tanto i miei difetti quanto, anche forse, le qualità che li riscattano. E so di diversi uomini che condussero una vita relativamente isolata soltanto perché nessuna delle due parti considerava quella vita come quella che desiderava vivere...mi vado

convincendo sempre di più che ci sia qualcosa al cui confronto tutte le opinioni, tra cui la mia, svaniscono. Si tratta di alcune verità, di alcuni fatti che le nostre opinioni non possono far cambiare che poco o nulla".

Verità inspiegabili che sommano gli attimi, forzano muri, aprono gabbie; che conducono sempre da qualche parte illuminando un cammino accidentato; verità che arrotano; che preservano l'incredibile e permettono ad uno sguardo attento di penetrare l'orizzonte aperto di un campo di grano ancora verde sotto un cielo che sembra continuarlo o di passeggiare tra "les Aliscamps" in autunno. Verità pronte per la diligenza di Tarascona e, nello stesso tempo, inquiete di troppo viaggiare, desiderose di riposare finalmente nella *casa gialla* ad Arles.

Anversa

A novembre del 1885, dopo quasi due anni di soggiorno a Nuenen, con la famiglia, Vincent partì per Anversa dove visse alcuni mesi di ebbrezza a contatto con i rumori, i volti, le strade, i vicoli, i bar. Visitò i musei; rimase profondamente colpito da Rembrandt e Franz Hals; vide per la prima volta le stampe giapponesi, ne rimase affascinato e con esse adornò la sua stanza.

Frequentò l'Accademia; cominciò a prendere consapevolezza della sua vena coloristica: «*E' strano osservare quando paragono i miei studi con quelli degli altri, che tra i miei e i loro non c'è quasi nulla di comune. I loro hanno pressappoco un colore carne, di conseguenza, visti da vicino, sembrano precisissimi, ma se si guardano a distanza, producono un'impressione penosa e sembrano scipiti: tutto*

quel rosa, quel giallo delicato, eccetera, gradevoli in sé, producono un effetto fastidioso. Quello che io faccio sembra rosso verdastro, se lo si guarda da vicino: grigio giallastro, bianco, nero, molte sfumature neutre, molti colori che sarebbe impossibile definire. Ma quando ci si sposta un poco, questi colori non si distinguono più, si distingue allora lo spazio e come una luce vibrante. E, inoltre, la più infima particella di colore di cui ci si è serviti per raggelarla si mette a parlare».

Lavorò sodo:

«*Si tratta di dipingere per un po' senza perdersi di coraggio; a mano a mano che conoscerò meglio il mestiere, le mie pennellate diventeranno sempre più precise al primo colpo*».

Lavorò senza sosta:

«*Quando ricevo del denaro il mio desiderio dominante non è di mangiare, benché abbia digiunato, ma di dipingere, e mi metto subito in cerca di modelli. E continuo così fin quando sono arrivato al fondo del denaro*».

Presto la pittura divorò le sue energie fisiche; l'alcool e la denutrizione contribuirono a debilitarlo. Ma, la sua educazione protestante, il profondo sentimento che lo tenne sempre legato al senso di un dovere da compiere, lo spinsero a desiderare una moderazione fisica e mentale.

Theo gli consigliò di tornare in famiglia per curarsi, ma Vincent volle seguire il fuoco costante della sua scelta incondizionata: prese il treno per Parigi; volle raggiungere Theo e conoscere personalmente i nuovi pittori parigini.

Parigi

A Parigi, abitò con Theo e visse due anni intensi. Stabilì un contatto diretto e propizio con la pittura impressionista e con l'opera dei suoi maestri Delacroix e Monticelli. Visse una concreta, appassionata vita sociale; si mescolò ai nuovi pittori, stabilì amicizie, discusse, litigò, si confrontò con gli altri, imparò.

Vincent e Theo grazie al loro lavoro presso le gallerie d'arte, dei quadri impararono a valutare sia il valore estetico che quello commerciale; quello immaginifico finì per soggiogarli irreparabilmente per tutta la vita.

Vissero troppo affamati di colori e di vita interiore, con un immenso bisogno di affidarsi totalmente all'arte. I loro caratteri così sbilanciati verso la loro passione, non riuscirono a proteggerli dall'insensibilità e dall'incomprensione altrui.

Fin da giovanissimi, stabilirono, tra di loro, uno scambio osmotico profondo e fertile che diede espressione ad una memoria straordinariamente archetipica.

Divennero indispensabili l'uno all'altro.

Arles

«*Se non avessi Theo* – scrisse Vincent – *mi sarebbe impossibile raggiungere con il mio lavoro ciò che voglio; ma, avendo Theo per amico, credo che farò ancora dei progressi, che riuscirò ad affermarmi. Il mio progetto è di andare, non appena lo potrò, a trascorrere un po' di tempo nel Mezzogiorno, dove c'è più calore e più sole*».

Partì, infine. Il soggiorno di Arles divenne l'occasione per la rivisitazione sconvolgente e prodigiosa della propria vita, effettuata sotto l'abbagliante sole del Mezzogiorno.

«*Ero certamente sulla buona strada per buscarmi una paralisi quando ho lasciato Parigi…Dopo avere smesso di bere, dopo avere smesso di fumare, ho cominciato a riflettere invece di cercare di non pensare. Dio mio che malinconia e che abbattimento!*».

Arles divenne il luogo dove avviare un rinnovamento fisico e mentale.

«*Nella mia sistemazione tengo pure conto di rinnovare completamente biancheria, vestiti e scarpe. Alla fine dell'anno sarò un altro uomo. Avrò una casa mia, e più calma necessaria alla mia salute…*» scrisse a Theo.

Un dovere assoluto gli attanagliò l'anima e costrinse la sua mente ad affrettarsi.

«*Avendo percorso la terra per trent'anni per sdebitarmi devo lasciare un ricordo sotto forma di disegni e dipinti – non fatti per appagare un certo gusto artistico ma per esprimere una vera emozione umana*».

Ad Arles, la natura brulicante e ricca di sole gli consentì di scandire la propria opera in stagioni di colori: rosa e bianco per i frutteti, giallo per il grano, azzurro per le marine e "*con l'autunno avrò tutta la gamma di colori*".

La sua generosa umiltà lo convinse che doveva lavorare non per se stesso, ma per preparare il terreno al "*pittore dell'avvenire, un colorista come non c'è n'è ancora stato uno*".

Come fu chiaroveggente nello scrivere queste parole! Non poté sapere, però, che stava riferendosi a sé stesso, allo

sforzo indomito che fece per carpire alla natura la luce con la quale infiammare i colori delle sue tele.

Nei mesi che seguirono il suo arrivo ad Arles tra le idee che lo occuparono di più vi fu quella del Seminatore destinato ad essere un punto di unione tra il suo passato (i primi disegni e la conoscenza della vita e dell'opera di Millet) e il suo presente (con la tavolozza dei suoi colori ricchi ormai di vibrazioni emotive).

«Si inizia a vedere con maggiore chiarezza che la vita non è che una specie di tempo di seminagione e che non è in essa la messe».

Nel dipingere "il Seminatore", dovette abbattere la barriera del tangibile e proiettarsi in una luce costante e originaria superando la scansione temporale delle stagioni.

Sotto un sole esplosivo, appassionato e concreto, il seminatore prepara con la semina nuova vita. I suoi atti semplici e ripetitivi sono sovrastati da un sole che glorifica la natura attraverso un'atomizzazione d'infinito.

Vincent mischiò terra e mare per realizzare la distesa di viola della vita palpitante proiettata verso un accecante mistero di luce irradiata. La vita divenne simile alla seminagione, un atto primario che rinnova e perpetua il progetto misterioso della Creazione.

In quella vibrante distesa di viola, Vincent s'incontrò con Millet o "papà Millet" come amò chiamarlo, il suo secondo padre, l'espressione del suo bisogno di un riferimento artistico che non poté trovare nel suo padre naturale. Insieme a Millet, entrò nella natura; una natura concreta che per gli uomini

diviene anche storia; una natura che ripropone continuamente il ciclo di nascita e morte.

Guardando il quadro, se immaginassimo Vincent nella duplice figura di seminatore e di seme, lo vedremmo spargere nel terreno i suoi semi (e quanti ne occorreranno per tutta quella distesa di terra feconda!).

Vincent fu un artista-contadino; portò a termine il suo faticoso lavoro in ogni stagione, come un dovere necessario. Verrà vento, pioggia, sole; nevicherà o sarà calmo; la semina dovrà essere effettuata con tenace speranza, affrontando le difficoltà, superando gli impedimenti, sopportando la fatica. La semina diventò un destino. Nell'atto di seminare egli consegnò all'arte la propria pelle, intera o a brandelli.

Negli anni, ripeté numerose volte il soggetto del Seminatore utilizzando sia il disegno che la pittura, poiché esso rappresentò il tema di una ricerca personale al tempo stesso religiosa, artistica ed etica. Vi riversò, con un'ossessione liberatoria, una parte di memoria che comprende la sua infanzia, l'adolescenza, gli anni del misticismo religioso e i primi studi su Millet.

Lo capiremo meglio leggendo insieme la parabola evangelica del Seminatore (Luca 8, 5-8) che, sin da giovane, impressionò tanto Vincent.

Al di fuori di qualsiasi logica psicanalitica, la leggeremo attraverso una lente interpretativa assolutamente ipotetica e personale:

"*Il Seminatore uscì a seminare la sua semente*".

Vincent si immaginò come un seme lasciando il ruolo del Seminatore al padre naturale Theodorus o a quello acquisito

come referente della sua arte, papà Millet e, in parte, allo stesso Theo (Dio temiamo di nominarlo).

"Mentre seminava, parte cadde lungo la strada e fu calpestata, e gli uccelli del cielo la divorarono".

Come fu affascinato Vincent dalla visione dei corvi sui campi di grano!

"Un'altra parte cadde sulla pietra e appena germogliata inaridì per mancanza di umidità".

Quanta paura ha avuto di non farcela? In più, ebbe quel bisogno umanissimo di essere consolato e di consolare che scaturisce più dalla natura istintuale degli esseri umani che dalla loro cultura!

"Un'altra cadde in mezzo alle spine e le spine, cresciute insieme con essa, la soffocarono".

Non tentarono di far questo tutti coloro che non comprendendolo sino in fondo, giudicandolo eccentrico e folle, gli furono ostili? Non tentarono di soffocarlo, di impedirne l'espressione artistica?

"Un'altra cadde sulla terra buona, germogliò e fruttò cento volte tanto".

La terra buona per Vincent furono sempre e solamente i bambini (ricordiamo che fare il maestro fu una delle professioni da lui preferite in gioventù) e la sua ricerca artistica.

Finita la parabola evangelica, ecco, infine, di nuovo il quadro: *Il seminatore.*

Tra innumerevoli colori indistinguibili, Vincent corse lungo le zolle appena arate e colorò per noi un sole che non sarà mai più luminoso di come egli lo sentì sul suo corpo ormai

privo di quella pelle che egli mise interamente nelle opere che ci ha lasciato prima di sprofondarsi nella terra come un seme e impastare di terra il sole.

Dalle lettere di Vincent a Theo.

Saint-Remy, 10 settembre 1889:

«Mi piace dipingere, mi piace vedere gente e cose, e mi piace tutto ciò che costituisce la nostra vita – diciamo pure anche superficiale. Sì, la vita vera sarebbe un'altra cosa, ma io non credo di appartenere a quella categoria di anime che sono pronte a vivere e anche a soffrire in qualsiasi momento.
Che cosa strana è il tocco, il colpo di pennello.
All'aria aperta, esposti al vento, al sole, alla curiosità della gente, si lavora come si può, si riempie il quadro alla disperata. Ed è proprio facendo così che si coglie il vero e l'essenziale – questa è la cosa più difficile. Ma quando dopo un certo tempo si riprende lo stesso studio e si dispongono le pennellate nel senso degli oggetti – è certamente più armonioso e piacevole da vedere, e ci si può aggiungere quanto si ha di serenità e di sorriso».

Autoritratti

Cuesmes, luglio 1880: la lettera a Theo è introspettiva, propositiva, affettuosa, malinconica; parla di letteratura, diventa letteratura; parla di opere artistiche e di artisti; parla di ciò che necessita ad ogni uomo, di ciò che permette una vita significativa; e parla di Dio:

«Involontariamente sono portato a credere che il mezzo migliore per conoscere Dio sia amare molto. Amare un amico, una persona, una cosa, quello che vuoi tu...bisogna amare di intima simpatia interiore, con volontà, con intelligenza, cercando sempre di approfondire la conoscenza in ogni senso...Cerchiamo di capire la parola definitiva contenuta nei capolavori dei grandi artisti, dei veri maestri, e vi si troverà Dio. Qualcuno lo avrà scritto o detto in un libro, qualche altro in un quadro».

Bisogna sollevarsi «*al di sopra del livello ordinario*»; ma, per andare dove?

Forse, semplicemente per sentirsi liberi, per esprimere se stessi, lasciare scorrere le proprie intuizioni, esprimere le proprie verità.

Vincent lo fece e, certamente, non per farsi rinchiudere nei musei, o per essere usato in vantaggiose operazioni finanziarie o sottoposto ad aste di numeri destinati a rarefarsi; certamente non per rimbalzare da una pubblicazione all'altra, sottoposto ad una distrazione sistematica che tende ad azzerare un'esistenza vissuta intensamente.

La sua lucidità non lascia respiro, ci spiazza, ci incalza:

«*Una delle ragioni per le quali sono fuori posto, per le quali sono stato per anni fuori posto, è semplicemente perché ho idee diverse da quelle dei signori che danno lavoro ai tipi che la pensano come loro*».

Fuori posto nel 1880, quando lo scrisse, ma fuori posto anche oggi quando diamo alla sua opera artistica il posto che non diamo sinceramente alla sua anima.

Quanto è oltraggiosa la nostra malafede?

Gli occhi energici di Vincent dopo essersi interrogati, ci interrogano; gli autoritratti hanno la densità di una comunicazione telepatica, ci permettono di vagare in una dolorosa, intelligente, definitiva solitudine cosmica dove un uomo diventa una stella e l'infinito assume le sembianze di un cielo colorato.

Per ogni pittore l'autoritratto riprende una porzione di vita; è una intuizione d'identità con la quale l'autore si confronta, subito dopo averla percepita e trascritta sulla tela; l'autoritratto è un passaggio psicologico sincero anche quando nasce come esercitazione artistica.

Tutte le volte che Vincent riprese se stesso dovette conficcare il coltello nella sua vita intera fino a sconvolgere una geometria di cellule e farne sgorgare colori; fino a disserrare il segreto della natura, a restituire sensibilità di sentimenti alla stessa visione ottica.

«*Eppure sono buono a qualcosa, sento in me una ragione d'essere*».

Negli autoritratti parigini è, per la prima volta, pittore. Con quanta discrezione e con quanto timore arrivò a tale riconoscimento!

Nonostante avesse già realizzato veri capolavori come *"I mangiatori di patate"*, *"donna al café Tambourin"*, *"le vedute di Monmartre"* e tanti altri, non si considerò mai arrivato, mai pago dei risultati raggiunti; continuò ininterrottamente a studiare, ad apprendere dagli altri, ad utilizzare ogni nuova tecnica utile alla sua ricerca d'interiorità, ad osservare i colori cercando il punto dove essi si riuniscono ed esplodono.

Nei suoi ritratti svelò l'esistenza, l'uomo nudo. Esattamente, precisamente una concreta esistenza; ne raccolse il grido d'amore, lo stordimento d'infinito.

Ogni suo periodo di ricerca, ogni suo cambiamento artistico, è segnato da un autoritratto che ce ne ricorda la particolarità, il passo emotivo, la ruga che il tempo vi ha segnato.

Vincent cercò amicizia e amore, ed oggi, attraverso i suoi autoritratti, fraternizza con la nostra amicizia e col nostro amore con un senso di fratellanza che ci avvolge e ci coinvolge come una luce di grano o un cielo blu d'infinito.

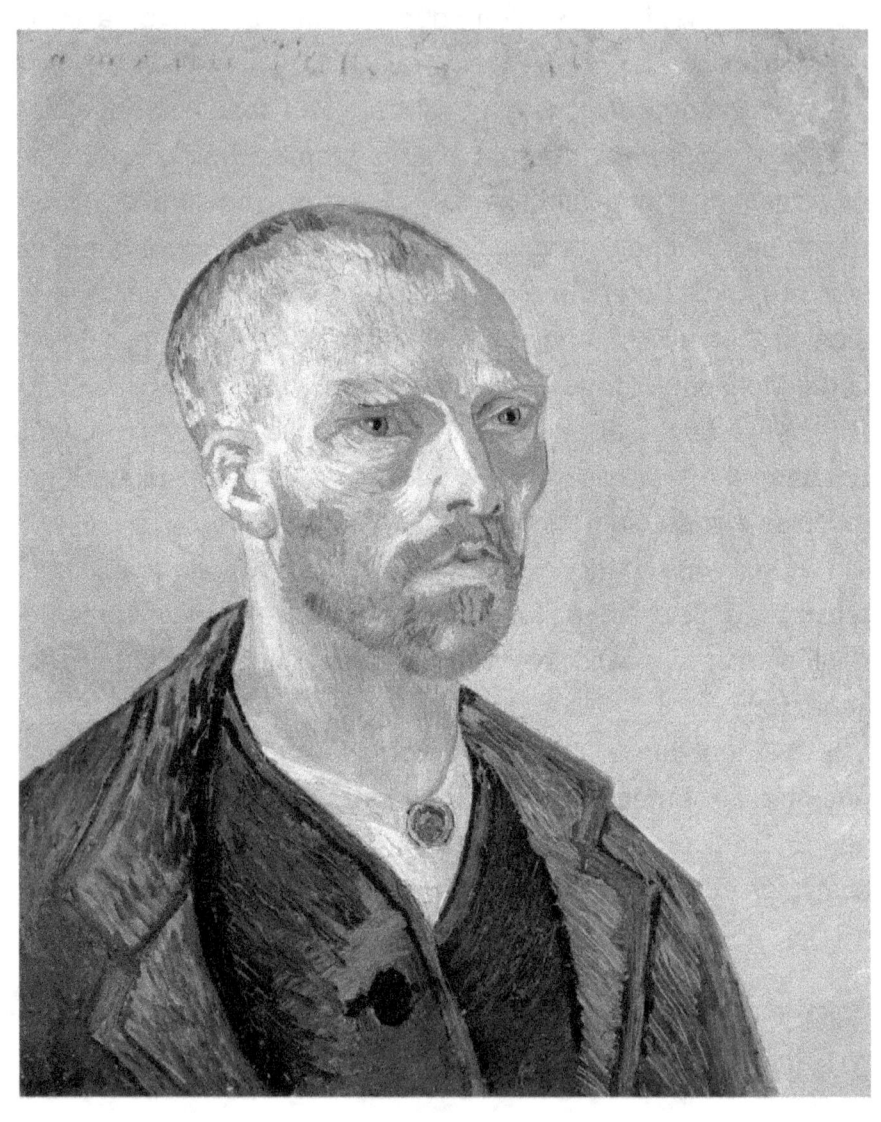

Autoritratto - Settembre 1888
"A mon ami Paul Gauguin"

Nel settembre 1888, Vincent aveva già dietro di sé un'attività frenetica; aveva attraversato "il ponte di Langlois", camminato sulla spiaggia di Saint-Marie sur la mer accanto alle barche, sostato nella piana della Crau, bevuto con l'amico Roulin; si era abbandonato alle passioni del "caffè di notte", e riposato in una "notte stellata" sul Rodano. Come tanti – come tutti? - fu paziente, riflessivo, eccitato, impulsivo; aveva discusso, scritto, accettato, rifiutato, desiderato; s'era annoiato, aveva richiesto dell'affetto, aveva sofferto, era rimasto deluso, aveva sognato. Si era snervato in una corsa senza meta, deriso da una normalità tronfia che lo aveva asserragliato impedendogli il respiro, negandogli un sollievo.

Commentando un articolo su Tolstoj, scrisse a Theo:

«Pare che nel libro "la mia religione", Tolstoj insinui che, benché non si tratti di una rivoluzione violenta, ci sarà anche una rivoluzione intima e segreta tra i popoli, dalla quale nascerà una religione nuova, o piuttosto qualcosa di assolutamente nuovo, che non avrà nome, ma che servirà lo stesso a consolare, a rendere la vita possibile, come fece un tempo la religione cristiana.

Mi sembra che quel libro sia molto interessante, si finirà con l'averne abbastanza del cinismo, dello scetticismo, delle menzogne e si desidererà vivere più musicalmente».

Si definì *"metà monaco e metà pittore"*; si augurò costantemente un mondo più vivibile per tutti; un mondo intrecciato di solidarietà e di amicizia. Tutte le sue principali scelte esistenziali ed artistiche ubbidiscono a questa sua tensione coerente: dalla predicazione evangelica tra i minatori del Borinage, alla simpatia ideale per la comune di Parigi e per

la repubblica condivisa con i suoi amici Tanguy e Roulin; dall'impegno a creare ad Arles una comunità di artisti, alla ricerca di una nuova sensibilità attraverso la forza liberatoria dell'arte.

Le preoccupazioni per il destino degli altri – soprattutto dei più emarginati – determinarono il suo destino molto più di quanto egli, con le sue opere artistiche, determini quello delle persone che le ammirano visitando i musei che li ospitano.

Stranezze della finanziarizzazione dell'arte e della sua spettacolarizzazione.

Per un attimo proviamo ad immaginare quello che avrebbe potuto accadere (o potrebbe accadere) se le file interminabili che attesero (e attenderanno) di entrare nei musei che espongono opere di Vincent, avessero marciato (o marcerebbero), contro le sedi del Potere che ha condizionato (e condizionerà) la felicità e l'infelicità degli uomini e delle donne, rivendicando che tale Potere cambi, umanizzandone finalmente gli scopi e rendendolo strumento di consolazione per ogni creatura come Vincent fece attraverso le sue opere.

Se tutto il colore e tutto il sangue vero che Vincent ha versato nei suoi quadri, invece di incrementare l'attivo dei bilanci dei musei di mezzo mondo, venisse utilizzato per il vero scopo per cui Vincent dipinse e cioè consolare le persone, forse nel suo cielo stellato si accenderebbero altre stelle, forse troveremmo davvero l'infinito notturno nel grano o nell'erica, nei bagliori dei girasoli o nei frutteti in fiore; e in quella umanità che adesso sfila in sale troppo adorne e vedremo finalmente tutti insieme, in carne ed ossa, Sien, la Segatori, Pere Tanguy,

i Roulin, il contadino Escalier, Boch, Reid, Gachet, e tutti gli altri.

«*A me basterebbe che si trovasse qualcosa che ci rendesse tranquilli e ci consolasse senza più sentirci colpevoli o sventurati. E che ci consentisse di camminare senza mai allontanarci dalla solitudine o dal nulla e senza dover temere e dover calcolare nervosamente ad ogni passo il male, che anche senza volerlo potremmo cagionare agli altri*».

Quanta lucidità in queste parole!

Malato, non pazzo, Vincent scelse di vivere tra i cosiddetti pazzi, categoria medica oramai stravolta, la cui origine è legata strettamente all'oppressione sociale.

Il timore di provocare dolore agli altri, al fratello Theo innanzitutto, gli fece scegliere l'internamento all'ospedale psichiatrico e, alla fine, mesi dopo gli fece accettare di rassegnarsi alla morte.

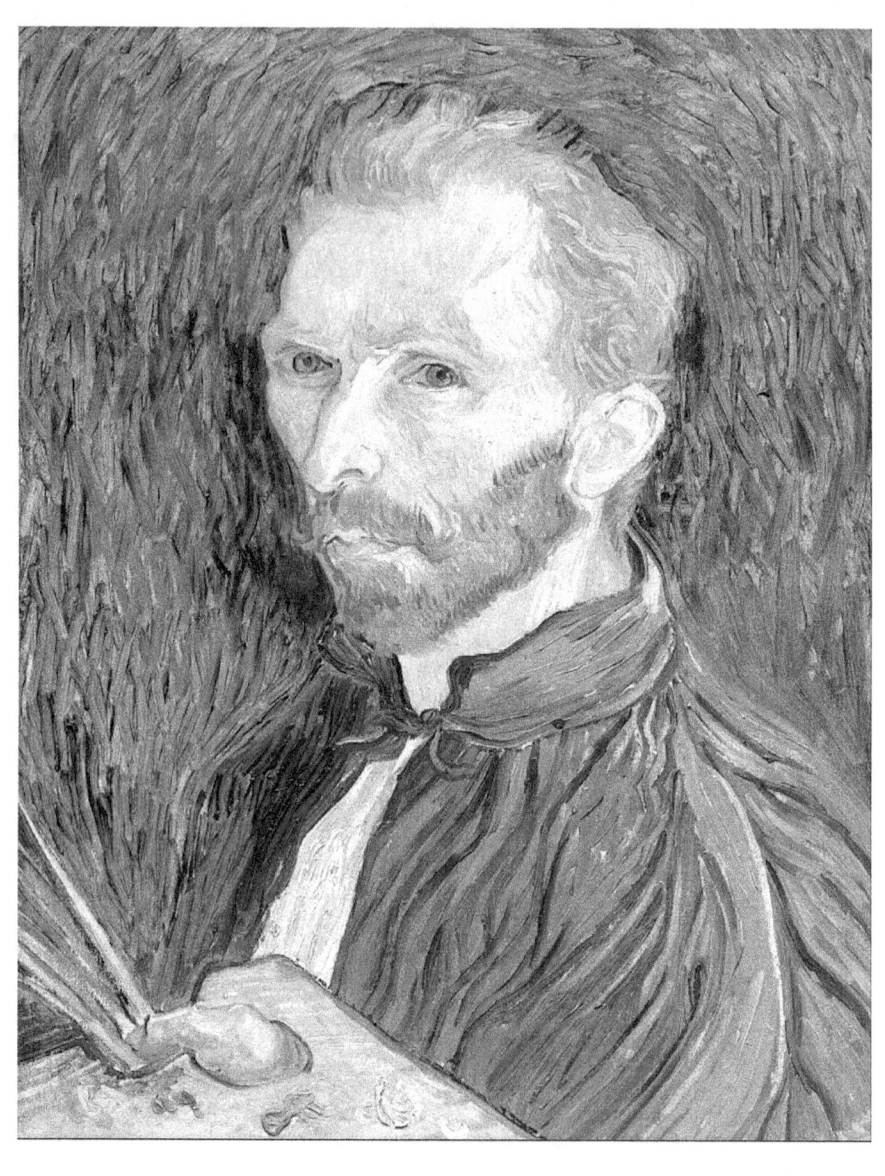

Autoritratto (Agosto 1889 – Saint Remy)

«*L'articolo di Aurier m'incoraggerebbe a tentare ulteriormente di uscire dal binario della realtà e di fare con i colori una specie di musica di toni, alla maniera di certi Monticelli. Devo dire, però, che io prediligo la verità e lo sforzo necessario per metterla in evidenza; pertanto credo che farei il calzolaio piuttosto che fare della musica con i colori.*

Restare fedele alla verità, questo, mi sembra un buon rimedio contro il male che continua a tormentarmi>>.

Restare fedele a quale verità?

Lo scrisse già dall'AIA il 21 luglio 1882:

«*Sia nella figura che nel paesaggio vorrei esprimere non una malinconia sentimentale ma il dolore vero. In breve voglio fare tali progressi che la gente possa dire: "sente profondamente, sente con tenerezza" malgrado la cosiddetta rozzezza e forse persino a causa di essa*».

Il suo più commovente autoritratto ci invita a riannodare i fili di una vita vissuta cercando continuamente la sua scansione d'infinito.

Volle comprendere e volle essere compreso; sentì un dovere da compiere; volle concludere un'opera.

«*Tutto ciò che chiedo è che le persone che non conosco neppure di nome...non si occupino più di me quando sto dipingendo, mangiando, dormendo o quando vado al bordello, dato che non ho moglie. Invece loro ficcano il naso in tutto questo*».

Lucido sino alla fine.

Autoritratto (Settembre 1889)

A distanza di tanti anni dalla sua morte, ricordando il rumore assordante del colpo di pistola, i corvi che si alzarono in volo, il rosso-vinaccia del sangue fuoriuscito, il grano sferzato dal vento, il cielo divenuto minaccioso, il momento preciso in cui gli zampilli di sangue imbrattarono una camicia e animarono un paesaggio con l'intensità di una scarica celebrale ci chiediamo ancora: come mai Vincent decise di lasciarsi morire?

La sua non fu una fuga precipitosa come accade ai suicidi che tendono ad agguantare l'attimo; egli decise con una lucida calma di intraprendere un viaggio verso il suo cielo infinito o verso la sua casa di Zundert, per ricordare un'ultima volta la sua infanzia.

Quale ulteriore tragico imbroglio dovette subire trattenendo con la mano la ferita, trascinandosi sino alla pensione dove alloggiava, soffrendo e desiderando solamente di sdraiarsi sul letto?

La sua ultima giornata ebbe le caratteristiche di un lento abbandono, un abbandono degli altri ma, anche, di se stesso, interrompendo una ricerca condotta in territori inesplorati e pieni di tranelli, di abissi, di corde annodate.

«Tu sei andato oltre - gli aveva scritto Theo – e se c'è qualcuno che si occupa di cercare il simbolo a forza di tritare la forma, lo trovo in molte delle tue tele con l'espressione della sintesi del tuo pensiero sulla natura e sugli esseri viventi, che tu vi senti così fortemente unito. Ma come la tua mente deve aver lavorato e come ti sei arrischiato fino all'estremo punto in cui la vertigine è inevitabile».

C'è chi si accanisce ancora a dibattere sulla follia di Vincent e gareggia a ricostruire le sue caratteristiche psicologiche, per accattivarsi i complimenti di un pubblico in maggioranza cannibale.

Artaud, invece, riuscì a raggiungere Vincent su una stella e grazie al suo viaggio cosmico ebbe modo di vederlo. Di lui e dei numerosi altri "folli" che incontrò scrisse:

«*Che cos'è un alienato autentico? E' un uomo che ha preferito diventare pazzo nel senso in cui lo si intende socialmente, piuttosto che venir meno ad una certa idea superiore dell'onore umano. E' così che la società ha fatto strangolare nei suoi manicomi tutti quelli di cui ha voluto sbarazzarsi o da cui ha voluto proteggersi, in quanto avevano rifiutato di farsi suoi complici in certe emerite porcherie.*

Perché un alienato è anche un uomo che non ha voluto ascoltare e al quale ha voluto impedire di proferire insopportabili verità»

Vincent, attraverso i suoi capolavori, i ritratti, gli autoritratti e tutti gli altri quadri dipinti in pochi anni di appassionata attività, continua a mostrarci il coraggio, la passione, il dolore, l'attesa, la fluidità di un sogno sognato a occhi aperti, la possibilità di un viaggio interiore condotto al ritmo di una biologia semplificata, con un desiderio di verità che indirizzò una ricerca e riempì interamente la sua vita. Vincent fu un vero artista; un amico dei cuori aperti e della fantasia, un sincero estimatore della Natura e della libertà innovatrice dell'immaginazione.

Notte stellata sul Rodano – 1888

Caffè di notte – olio su tela – 1888

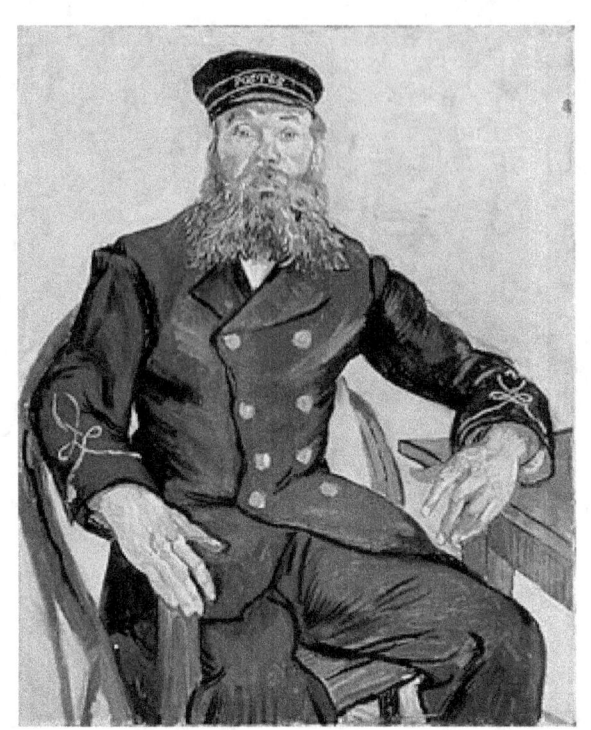

Postino Roulin – olio su tela – 1888

Iris – colori ad olio 1889

Campo di grano con cipresso – olio su tela -1889

Ulivi – olio su tela - 1889

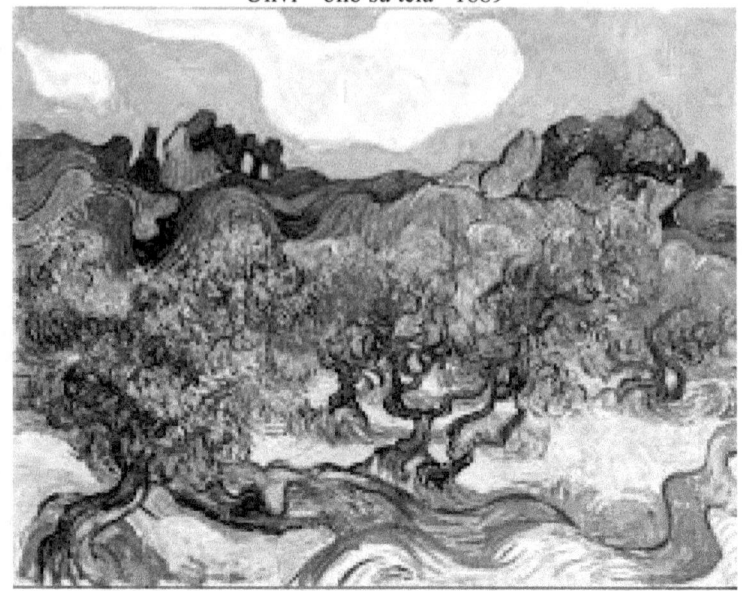

Ulivi sullo sfondo delle Alpilles – olio su tela - 1889

Sulla soglia dell'eternità – olio su tela - 1890

La ronda dei carcerati – olio su tela – 1890

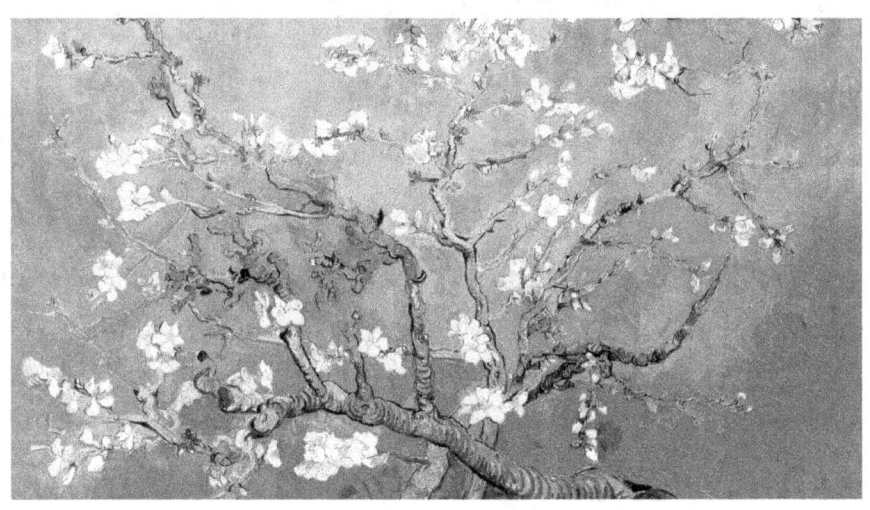
Ramo di mandorlo in fiore – olio su tela - 1890

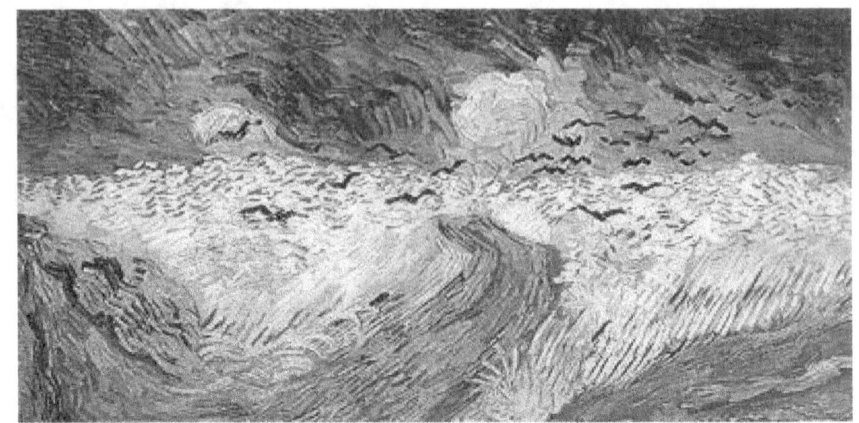

Campo di grano con voli di corvi – olio su tela – 1890

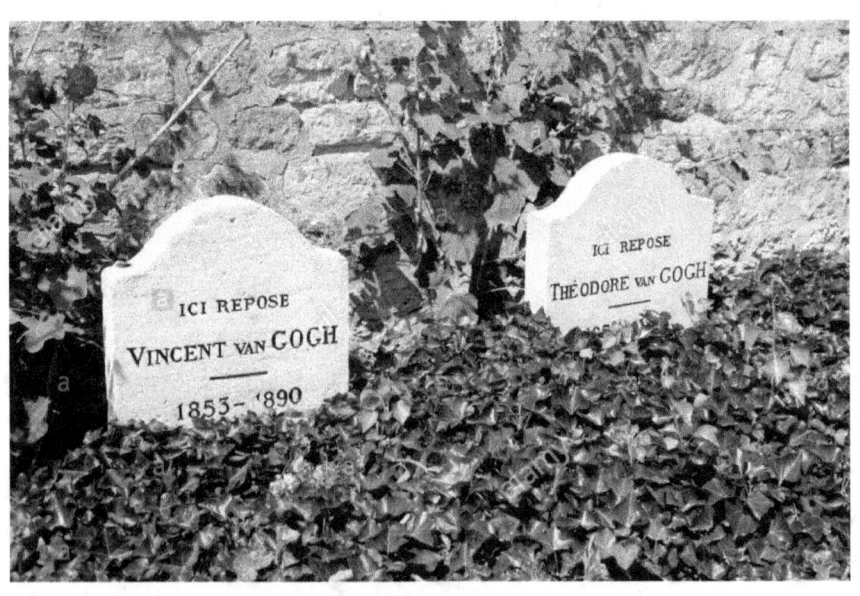

Le tombe di Vincent e Theo van Gogh ad Auvers sur Oise

INDICE

Un falso mito da abbattere..1
Il funerale di Vincent van Gogh...5
Il dramma di Theo van Gogh...15
Johanna van Gogh Bonger..21
«Oh! Mamma eravamo tanti fratelli!»................................37
 La natura e l'arte..37
 La scelta religiosa..40
 La scelta della pittura..54

Vincent e Theo..67
 Tanto fratelli..74

Il mio amico Vincent
Dichiarazione postuma di amicizia a Vincent van Gogh....81
 Prima della pittura...83
 Con occhi nuovi..86

L'innocenza..97
 Dalle lettere di Vincent a Theo...............................100

L'Amore...103
 Cristine..106
 Cristine o Sien?...108
 Sorrow...110
 Dalle lettere di Vincent a Theo...............................112

La Fratellanza...119
 Dalle lettere di Vincent a Theo...............................127

L'Amicizia..133
 Dalle lettere di Vincent a Theo...............................138

La Memoria..141
 Dalle lettere di Vincent a Theo...............................146

Il Mistero..147

Dalle lettere di Vincent a Theo ... 151
Il Riposo ... 153
 Dalle lettere di Vincent a Theo 157
La Ricerca .. 159
 Anversa .. 160
 Parigi .. 162
 Arles ... 162
 Dalle lettere di Vincent a Theo 168
Autoritratti .. 169

www.ingramcontent.com/pod-product-compliance
Lightning Source LLC
Chambersburg PA
CBHW070633220526
45466CB00001B/163